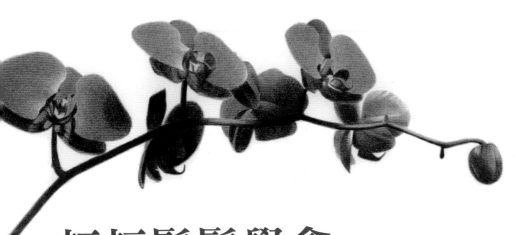

輕輕鬆鬆學會
彩色鉛筆畫

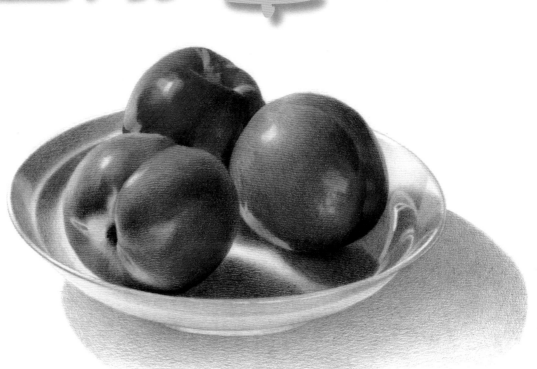

林鴻堯◎著

從電子檔，乍看這本書書名頁的甜桃，以為是剛從甜桃樹上摘下來拍照的；再仔細看，也不覺得是畫出來的一般畫作；作者到底是怎麼辦到的？再看書名，本書明明說的就是《輕輕鬆鬆學會彩色鉛筆畫》，當然它的圖片也一定是用彩色鉛筆畫成的。呃……那它就是使用彩色鉛筆畫成的畫作囉？沒錯，它是百分之百的彩色鉛筆畫，神奇吧！

繼2010年6月，兒童讀物專業插畫家林鴻堯出版《輕輕鬆鬆學會彩色墨水畫》，半年後再推出這本專著，這是他近幾年來，在兩岸從事兒童讀物插畫教學一項重要的具體成果和亮麗的呈獻，令人感佩。

在教學之前，林鴻堯從事兒童讀物插畫專業創作，已有十多年豐富經驗，他的插畫創作技巧，一直不斷在鑽研創新，已出版插畫作品超過百部，各種體裁都已畫過，並且嘗試以多種不同

媒材、不同方式，呈現不同質感，在在都掌握到他所繪製的體裁特質，表現各種傳神的韻味；而不僅止於具象、寫實之作而已。

從事教學與自己創作有極大不同；自己創作可以憑著感覺走，可以不知所以然也能做塗鴉的繪畫活動，可是要從事教學，就得知其然，說出一番所以然，而又是方便、可行、有效的步驟，讓學習者能輕易看到，有跡可循、有技可用，才能有效學習到可以應用、可以帶著走的繪畫技巧和秘訣。這一點，從《輕輕鬆鬆學會彩色墨水畫》到這本《輕輕鬆鬆學會彩色鉛筆畫》，可以更進一步證明他教學的用心、獨到和成功之處。

的確，這兩本專著，對插畫學習者都非常實用；從插畫使用的材料、工具、說明、塗繪技巧等，到各類不同素材的處理、不同質感的表現，都簡明扼要，有步驟，有提示，有具體成果展現在讀者眼前，和在課堂上上課幾乎是一樣的，可從中獲得獨家的技巧和秘訣，相當簡便。能有這樣的專著出版，在台灣兒童讀物插畫界，林鴻堯是創作和教學的佼佼者。我很榮幸有機會為他這本專著寫序、推薦。也要特別向他道賀。

林煥彰（詩人、畫家、兒童文學工作者）

彩色鉛筆畫的細緻魅力

序

隨著時代的進步，繪畫材料的研發不斷推陳出新，畫家們也因此創造出許多新奇而多樣的繪畫技法；回顧過去色鉛筆這個大家所熟悉的材料，至今一直很低調的存在著，雖然沒有被淘汰，但在多數人心目中，也似乎沒有被太重視過。近年來，由於繪本插畫的風行，許多插畫學習者紛紛開始使用色鉛筆來創作；因為色鉛筆容易購得，攜帶方便，在創作表現上，既可精緻、寫實，也能簡單速寫，尤其繪製特殊素材的肌理與質感，經常讓學習者感到驚訝與讚嘆。因此，長久以來，色鉛筆也成為插畫家

喜歡使用的重要材料之一。

　　本書的製作示範，主要是引導學習者在每個步驟中，仔細的去觀察與修正，讓自己更有耐心的去體會：從白紙到完成，感受每一筆的輕重，欣賞著畫面上的作品，猶如實物呈現在眼前，那份莫名的喜悅與成就感，將會是再創作下一張作品最大的動力；我認為學習使用色鉛筆已不只是一種繪畫創作，因為在塗繪的過程中，除了讓自己的心靈思考紙與筆之間的使用技巧外，也讓自己沉浸在等待美麗畫面的浮現。這是一種樂趣，也是一種腦力激盪的練習和享受。所以，無論您是初學者或是進階者，本書將帶領您輕鬆的走入色鉛筆的美麗新世界，讓您認識並體會色鉛筆的趣味與獨特性，感受色鉛筆的獨特之美。

林鴻堯

等待美麗的浮現

目次

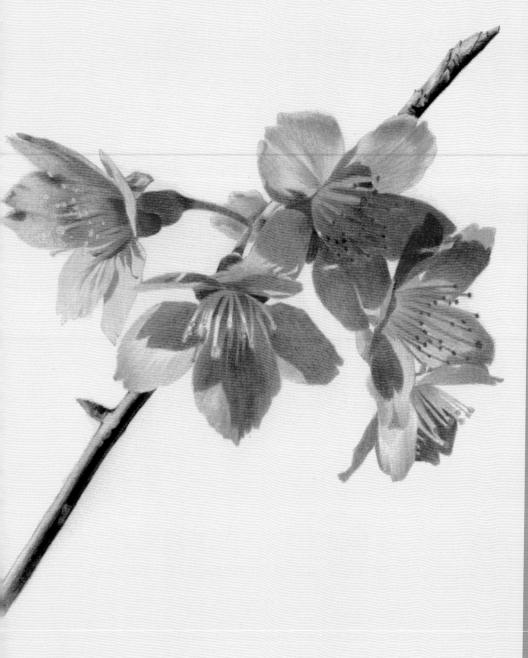

※材料介紹

1. 色鉛筆：在美術社裡色鉛筆的品牌眾多，大致上可分為二類：一是水性色鉛筆，主要是在塗色後須用水彩筆沾水加以溶化染開，完成後呈現的效果較接近水彩畫；二是油性色鉛筆，因筆芯含有蠟質，所以在塗繪以後不溶於水，而且具有防水效果。本書所示範的教學與作品皆採用油性色鉛筆，目前市面上的色鉛筆從24至120色都有，分為學生級和專業級，品牌眾多，價差也

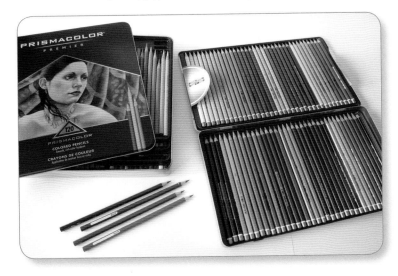

很大，多以盒裝出售；但有些廠牌也有單支零售，各個廠牌的色彩和軟硬度也不大一樣，所以多嘗試不同廠牌的色鉛筆對學習者而言是必要的。建議初學者在選購色鉛筆時可先選擇36色以上，因為顏色太少會不容易調配出正確的色彩，使用起來也很不方便。

2. 紙：紙張的選擇以表面平滑為主，紋路太粗糙會影響色鉛筆著色時的細緻感，畫紙的選擇應多加嘗試各種不同的廠牌，感受一下色鉛筆與紙張間的契合度，多數插畫家會採用進口紙張或卡紙，本書範例則採用法國（CANSON）插畫卡紙，專業美術社即可購得。

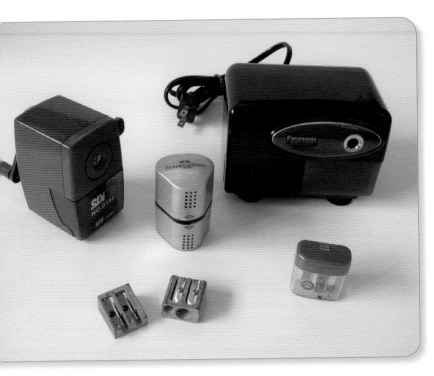

3. 削鉛筆機：削鉛筆機對色鉛筆畫而言是很重要
的，色鉛筆在塗繪的過程中筆頭須
經常保持削尖的狀態，因此削鉛筆
機是必備的基本工具。市面上也有
各式削筆器可選擇，有一種尺寸小
巧攜帶方便的削筆工具，當色鉛筆
使用到剩餘短小時，此種小型削筆
器就更為適合了。在使用削鉛筆機
時，切記勿旋轉過頭，否則筆芯容

易斷落；一般轉二至三圈即可，如須更尖銳可再重複一次。

（電動式削鉛筆機不在此限）

4. **橡皮擦**：用於修正筆觸或是調整色彩深淺度，
當需要徹底擦去大面積的色彩時，通
常選擇鉛筆專用的橡皮擦；但如果是
輕微調整色彩的深淺度時，則應選擇
素描專用軟橡皮，使用軟橡皮時應先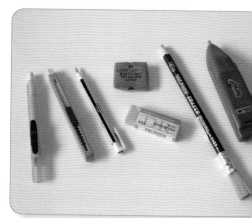
拔取適量大小，輕壓畫面即可。另外美術社或是文具行有出售
一種早期打字用的橡皮擦，此種橡皮擦質地較硬，容易徹底擦
除小面積的底色。橡皮擦的種類繁多，有些較專業的美術社還
可買到裝有電池的電動橡皮擦。其實不同的橡皮擦各有不同的
用途和效果，只要是適合自己所需要的皆可使用。

各種橡皮擦的擦拭效果：

素描用軟橡皮　　　　　一般橡皮擦　　　　　打字用橡皮擦

5. 鉛筆延長桿：色鉛筆用久了，常因筆桿的長度過短而不容易使用，於是被棄置在一旁。其實在美術社裡有販賣鉛筆專用的延長桿，即使剩餘2~3cm也可加長筆桿，讓手部容易穩固握住，延長色鉛筆的使用壽命。

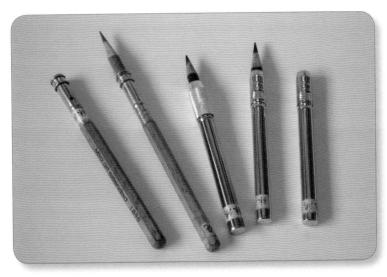

6. 色彩比對卡：這是兩張自行DIY的小紙片，主要的作用是在上色過程中比對畫作與參考圖片的色彩深淺是否準確，尤其當我們在精細的塗繪每

一個角落時，經常因為注視畫面過久而產生視覺疲勞，導

致畫面的色彩已嚴重偏離參考圖片的色彩而不自知，因此

經常比對色差是很重要的事。

色彩比對卡的製作方法如下：

1. 準備兩張6cmx6cm正方形的白色紙片。

2. 將兩張紙片重疊，在紙片中心割出1.2cmx1.2cm正方形透空視窗 。

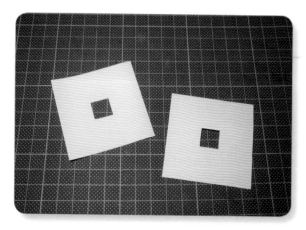

3. 將兩張割有視窗的紙卡，分別放在照片與畫作的同一位置，如此即可準

確的分辨出色彩是否一致 。

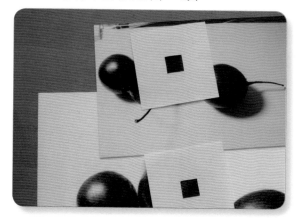

※作畫前的準備說明

◎ 準備空白紙片，可以讓色鉛筆隨意塗色，確認

顏色是否正確。

◎ 色鉛筆塗繪時紙面會有少許粉末，應隨時清

除。

◎ 握筆的手腕底下應墊一張乾淨的白紙或衛生

紙，防止手腕沾黏顏料粉末，弄髒畫紙空白

處。

◎ 畫面上的橡皮擦屑不可以用手指清除，可使用

乾淨的水彩筆刷除。

◎ 色鉛筆筆芯必須隨時保持削尖狀態。

◎ 每畫三十分鐘應離開座位休息五分鐘，避免眼

睛過度疲勞。

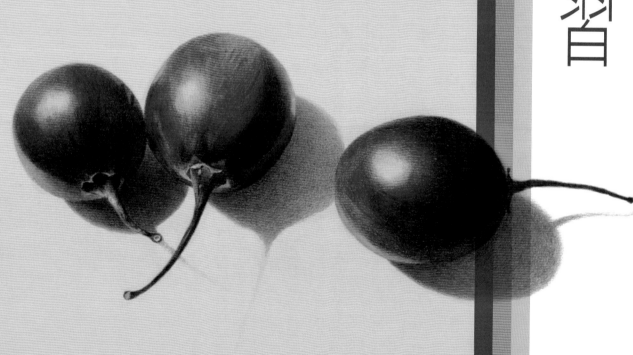

技巧與練習

當準備要開始畫色鉛筆畫時，作品從開始到完成，除了備齊基本材料外，削尖色鉛筆是很重要的一點，筆尖越鈍筆觸會越粗糙。

※繪畫技巧

1. 握筆：色鉛筆深淺度的控制，多數人認為利用手部下筆的力量即可控制色彩的深淺度，其實只答對了一半，因為隨著握筆的位置不同，下筆的力量也會不一樣，所以如果要長時間保持同樣的力道和深淺，握筆的位置必須有所區別。

例一　如手部握在色鉛筆的前端，距離筆尖越近，因施力較重顏色也會越深。

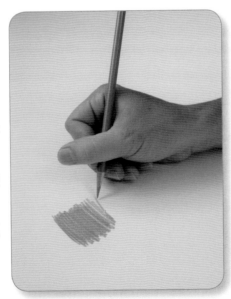

例二 如手部握在色鉛筆中段約二分之一處，施力較輕，塗繪出的顏色較前圖略淺。

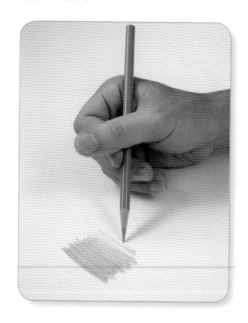

例三 如手部握在色鉛筆的尾端，手指無法施力，塗繪的顏色就會較為清淡。

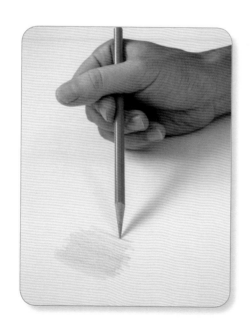

2. 平塗：繪畫技法裡平塗始終是最令人感到挫折的技巧，尤其色鉛筆要表現物體的平滑面時，如因筆觸的使用不當，會出現深淺不一的線條和色塊，造成畫面不夠勻稱，而影響物體表面的質感。所以平塗的技法越熟練，畫面的細緻度也就越高。

例一　如何平塗？

　　a. 以不同方向放輕力量，緩慢的均勻重疊。

　　b. 再次以相同方式均勻平塗，加重顏色。

　　c. 平塗完成。

a　　　　　b　　　　　c

例二 如出現不均勻時如何調整？

a. 塗色時筆觸太過潦草，造成畫面色塊不勻。

b. 將筆削尖並放輕力量，細補淺色色塊，直到畫面顏色統一均勻。

c. 平塗完成。

a b c

3. 漸層：漸層是所有繪畫藝術中不可輕忽的技巧，由深到淺或由淺到深循

序漸進的塗繪，微小的深淺變化不可有分段的界線。練習時手握

色鉛筆中後段，力量盡量保持一致，色鉛筆輕輕的塗繪一遍，而

且筆觸的緊密度要細緻，色鉛筆塗繪的時間越長顏色就越深；所

以色鉛筆深淺漸層的控制除了力量保持一致，平塗時間的長短是

主要的因素。

例一 單色漸層練習

例二　球形漸層練習

例三　應用練習

4. **疊色**：色鉛筆的調色就如同其他顏料，除了單

　　色繪圖也可以混色，尤其在找不到自己

　　所需要的顏色時，疊色（混色）是必要

　　的技巧。當畫面需要重疊二色以上時，

　　除了筆尖要經常保持削尖狀態，在塗繪

　　過程中，色鉛筆深色和淺色前後順序不

一樣也會產生不同的效果。如下圖例一，先畫深色再疊上淺色，此
時混色較為容易而且自然，如例二，先畫淺色再疊上深色，顏色比
較不容易相混合而且不勻稱。其實顏色相混合沒有一定準則，應當
以畫面所需的色感加以相互運用，達到創作者自己所期盼的效果。

例一　先畫深色、後畫淺色的效果

例二　先畫淺色、後畫深色的效果

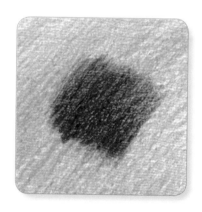

5. **刷色**：刷色的技巧是採取線條密集排列後形成的紋路，此種紋路排列密
　　集整齊，線頭與線尾有深淺變化，除了可快速呈現出色塊明暗深

淺，並具有方向性。

例一　筆觸直線排列由上往下刷，線條上深下

　　　淺。

例二　筆觸上下交互刷出，線條排列成弧形，上

　　　下線頭不可停頓。

6. 白線：繪製線條對色鉛筆來說是相當容易的

　　　事，但是要畫出自然又細緻的白線，需

　　　要使用一點小技巧，尤其是動物的觸

鬚、植物的小細毛，或是畫面中必須呈現的細長白線，無法用白
色色鉛筆塗繪出自然的效果。以下要介紹兩種白線的應用技法，
可以讓初學者對色鉛筆技巧有新的認識，並體驗到不同的樂趣。

例一　在畫紙上放置一張透明的描圖紙，準備一枝沒有墨水的原子筆（或
　　　是堅硬的細棒子）用力的在描圖紙上畫出線條，此時畫紙經過重壓
　　　呈現出凹陷的線條。

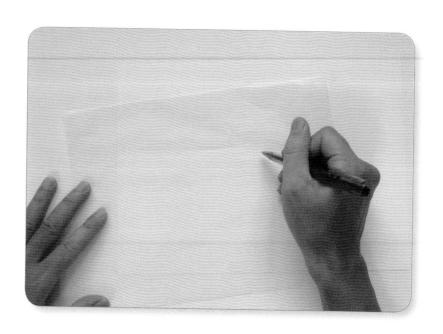

移開描圖紙用色鉛筆（筆頭不可削尖）以不同的方向密集的塗繪，
因凹陷的線條沒有接觸到色鉛筆的顏料，如此即可呈現白色線條。

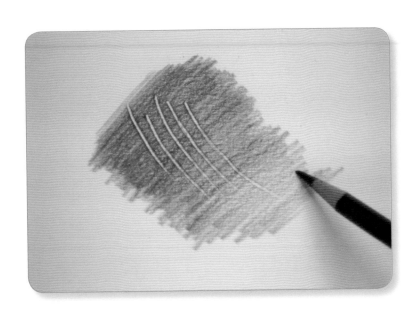

例二 在畫紙上密集而均勻的塗上顏色。

用美工刀以側邊方向斜刮底色，即可刮出

白線（注意執刀的方法不可割破畫紙）。

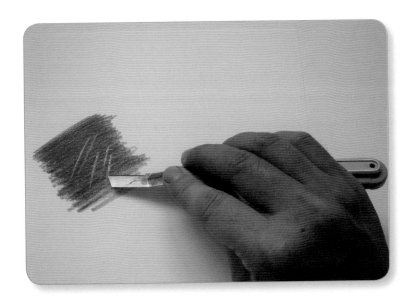

※如何定稿描圖

當我們構思出一個令人滿意的畫面時，在不破壞畫紙表面（用橡皮擦反覆擦拭）的狀況下，要如何將草圖描繪在畫紙上？其實是有方法的！

方法一：將構思好的草圖或照片資料以黑白影印放大。

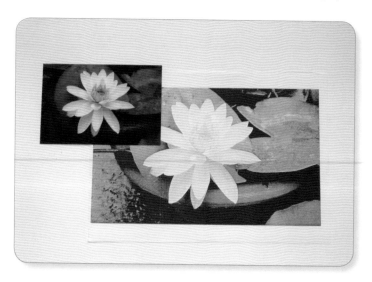

方法二：用細黑筆直接在影印放大的圖案上，將輪廓描黑加深邊線。

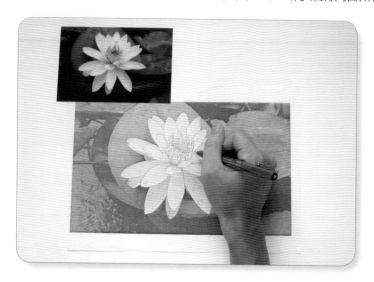

方法三：將畫紙放置在草圖上面，用紙膠帶稍加黏

貼在透明的玻璃窗或燈箱上，利用其透光

的特性輕輕的描繪底圖。（注意：應使用

與主圖顏色相類似的色鉛筆描圖，線條不

可太深。）

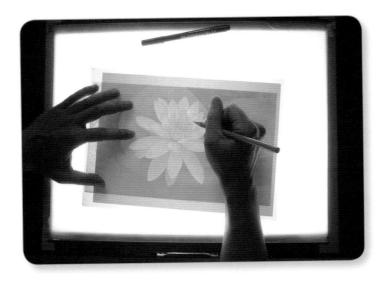

◎ 註：市面上描圖專用的桌上型燈箱有八開與四

開兩種尺寸，可在美術社購得。

◎ 使用說明：本書的教學示範，除了技巧的步驟

解析外，在書後另附線稿，學習者

可自行影印放大，再描繪於畫紙上

臨摹練習。

① 蝴蝶蘭

◆ 如何表現明暗 ◆

　　蝴蝶蘭因花朵如展翅飛舞的蝴蝶而得名，是一種很常見的花卉盆栽，品種相當多，是非常適合做為色鉛筆練習的題材。

　　色鉛筆與其他畫材最大的不同點，就是必須花很長的時間才能完成一張作品，所以在此我選擇單枝花材做為主題，構圖不需太大，畫面單純而且乾淨。

＜技巧小叮嚀＞

◎ 光影的變化是這一張作品的重點，所以在平塗色鉛筆時一定要放輕力量，均勻分布力道，不可忽輕忽重，否則花瓣上會出現較深的線條筆觸，呈現粗糙感。

◎ 色鉛筆經使用後，筆尖會失去少許顏料而形成鈍狀，應該要隨時刨尖，否則會力量不均，形成粗糙筆觸。

◎ 注意枝幹的粗細要自然，不可忽粗忽細。

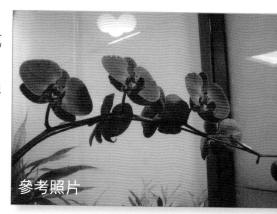
參考照片

步驟 1

選擇與花卉顏色相似的色鉛筆,用來描繪底圖線稿,再使用黑色色鉛筆平塗花瓣陰暗處。

步驟 2

花瓣暗面如有深淺時應畫出漸層感,尤其淺色慢慢淡化的部分不可用力塗繪,以免產生不必要的線條。

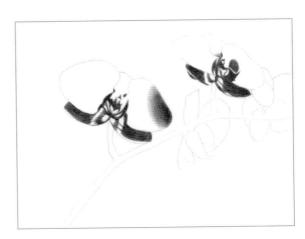

步驟 3

精細的完成花瓣與花苞的陰暗處。

步驟 4

完成枝幹的陰暗處。(注意:受光的枝幹應在下半邊塗暗,讓枝幹呈現明暗立體的感覺。)

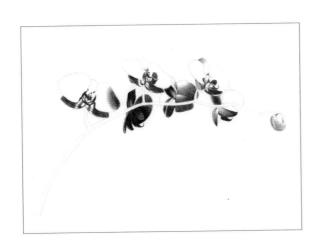

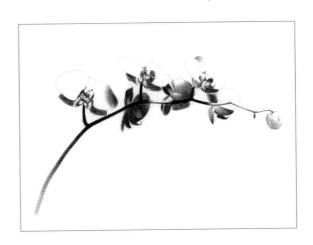

步驟 5

在黑色的暗面上覆蓋深紅紫色。

步驟 6

完成深紅紫色與黑色的重疊，另花苞部分則使用茶色輕塗一次。

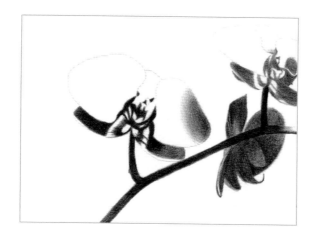

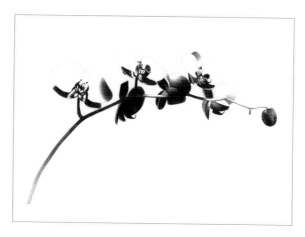

步驟 7

用淺紅紫色平塗花朵的亮面，平塗時施力的輕重與上色時間長短，是控制深淺漸層主要因素，應該要特別注意與練習。（注意：花朵中心的黃色部分需暫時留白。）

步驟 8

完成花瓣上色。再將花朵中心留白部分塗上黃色，接著用綠色覆蓋全部枝幹。（注意：暗處可用墨綠色和黑色加強。）

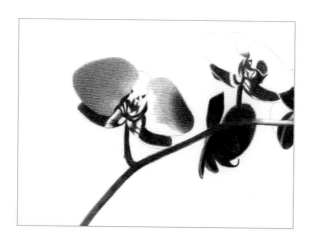

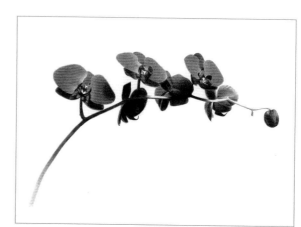

完成圖

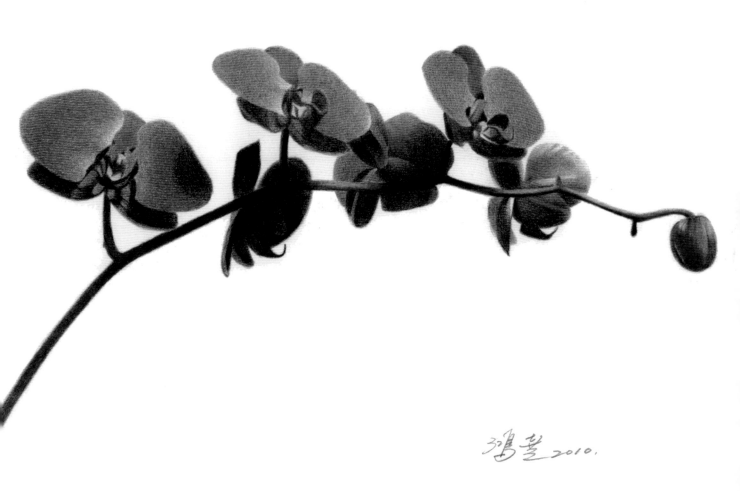

鴻豊 2010.

②
果 實

◆ 飽滿的色彩 ◆

　　在一次旅遊途中，鄉間小路旁小販林立，兜售著各式各樣自家生產的農產品，其中我驚見一簍從未見過的果實，顏色猶如石榴般的豔紅，我好奇的詢問後，還是不知道果實的正確名稱，但我想真實的讓它呈現在畫紙上，應該會呈現出一種樸實之美吧！

＜技巧小叮嚀＞

◎ 果實豔紅的外表和細緻的色彩變化是這張小品的重點，所以應該使用多種不同的紅色系列色鉛筆，反覆重疊讓顏色飽和和鮮豔。

◎ 果實的蒂頭應該要交代清楚完整呈現。

◎ 陰暗面和影子是表現立體感的主要因素，不可輕忽。

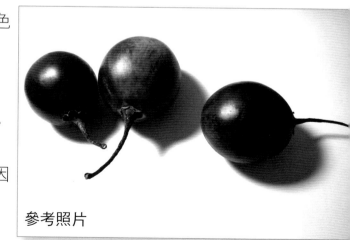
參考照片

步驟 1

描繪線稿,將蒂頭深色的部位用黑色畫出光影。

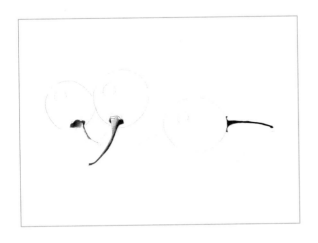

步驟 2

將果實的暗面用黑色色鉛筆細塗,力量不可太重。(注意:暗面邊緣應自然漸層。)

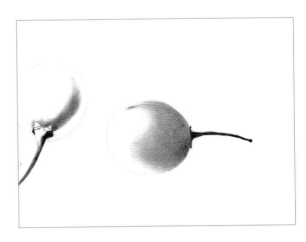

步驟 3

完成黑色光影之後,取深紫色色鉛筆塗蓋在黑色上,色塊的邊緣應漸層模糊。

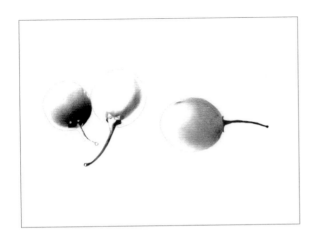

步驟 4

加強深紫色的部位。

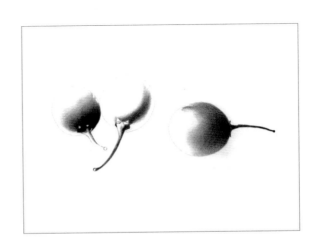

步驟 5

用紅色色鉛筆將反光處圍起來,顏色不可畫得太深。

步驟 6

用紅色色鉛筆將整顆果實塗滿(包括之前深色部分),但必須小心留下左下角的反光處,再用紅紫色色鉛筆輕塗。

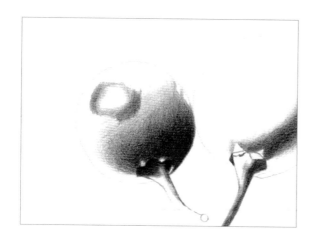

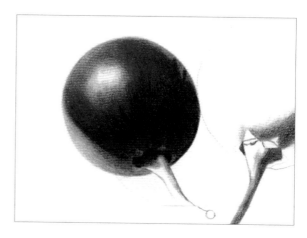

步驟 7

將第二顆果實的反光處圍起來。

步驟 8

用紅色色鉛筆塗滿果實。

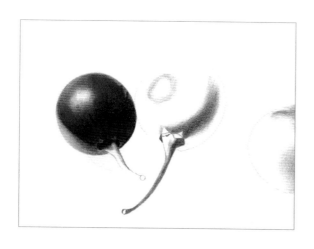

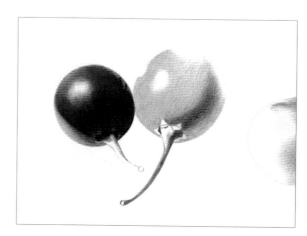

步驟 9

取橘色色鉛筆塗在果實上方,再用深紅色色鉛筆在較暗的部分精準的將果皮表面紋路上色,右上角反光處用紫色色鉛筆輕塗。(注意:接近蒂頭的地方應塗上綠色。)

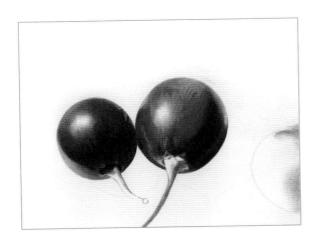

步驟 10

重複步驟7與步驟8的方式畫第三顆果實的底色。

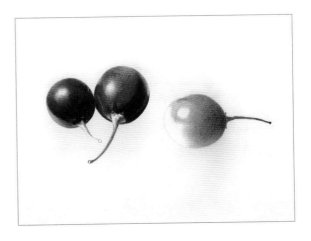

步驟 11

加強深紅色部分與反光處,並注意果皮表面的紋路。

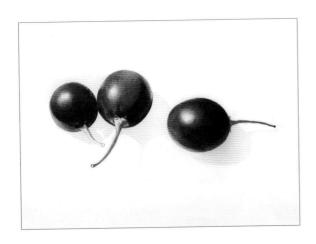

步驟 12

用墨綠色色鉛筆加強蒂頭和梗。

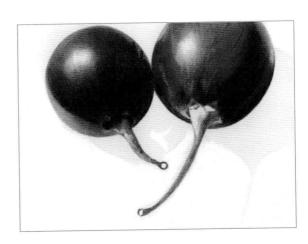

步驟 13

取淺紫色色鉛筆輕刷果實的影子，用黑色色鉛筆加強梗的部分。

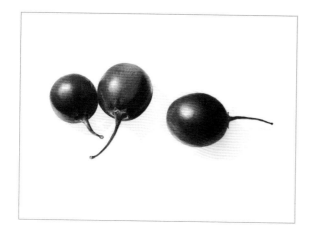

步驟 14

用刀片的尖端刮出蒂頭反白的線邊。

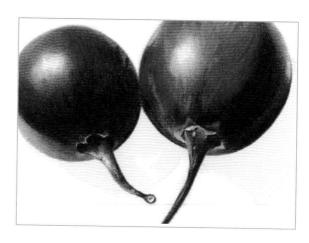

步驟 15

加強果實影子的灰色調。

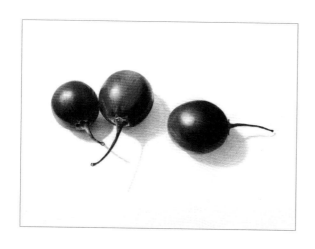

步驟 16

用紅色或紅紫色色鉛筆覆蓋在灰色上（完成後可再用黑色色鉛筆加強影子部分）。

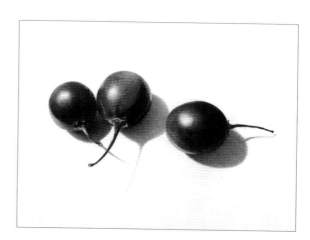

完成圖

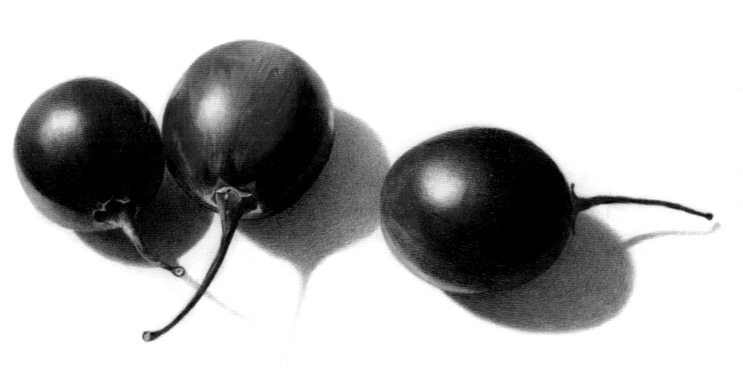

鴻??2010,

③

鬱金香

紋路的呈現

　　下方這一張鬱金香照片，是我的學生外出旅遊時用單眼相機拍攝的作品，畫面雖然簡單但是色彩豔麗動人；即使不畫出背景和葉片，清晰單純的花朵也一樣能展現色鉛筆的美麗色感。

＜技巧小叮嚀＞

◎ 鬱金香花瓣表面的紋路是此張圖的最大特色，所以在上色時採用刷色的技巧呈現最為合適。

◎ 上色時必須依照花瓣表面生長的紋路和方向塗繪。

◎ 必須多次重複密集的上色，才能讓花瓣的顏色更豔麗。

◎ 自行加長的花梗粗細要一致。

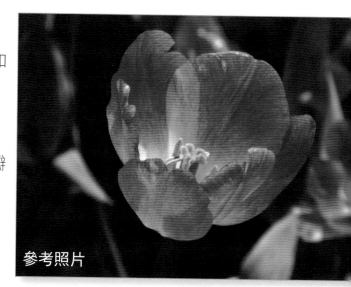

參考照片

步驟 1

選擇與花朵顏色相似的色鉛筆描繪線稿，用紅色或桃紅色色鉛筆依照花瓣上生長紋路細密的刷出底色。

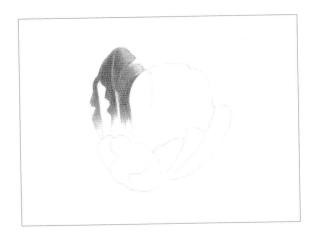

步驟 2

將每一片花瓣紅色的部分完成，較淺色的部分則先留下不畫。

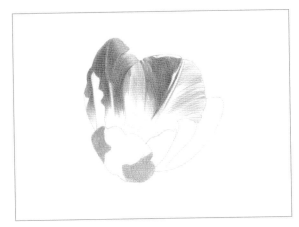

步驟 3

完成紅色部分的基本底色。

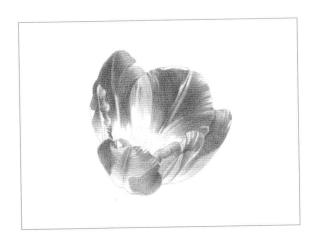

步驟 4

用深紅色與深紅紫色色鉛筆加強花瓣的暗處，讓花瓣的顏色更深更飽和。深色的部分完成後，再選用淺粉紅色色鉛筆塗刷花瓣淺色（亮面處）的部分。

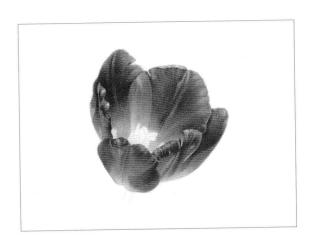

步驟 5

　　花蕊的顏色是橘色、黃色、綠色，因範圍狹小應小心謹慎的上色，反光處留白即可。（注意：筆芯削尖較容易畫。）

步驟 6

畫花梗時應先用黑色或墨綠色色鉛筆將暗面陰影畫好，而明暗面的界線應要淡化模糊。

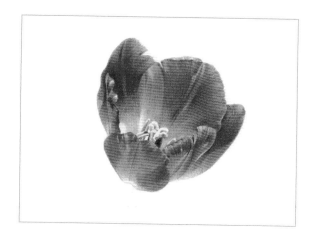

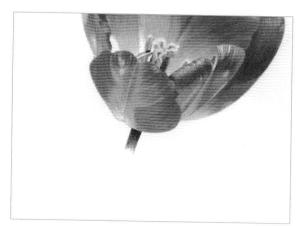

步驟 7

用綠色色鉛筆塗滿花梗。（注意：黑色暗面上也必須塗上綠色。）

步驟 8

花梗下方需漸層淡化，如果畫太深可使用軟橡皮擦輕壓來淡化顏色。

完成圖

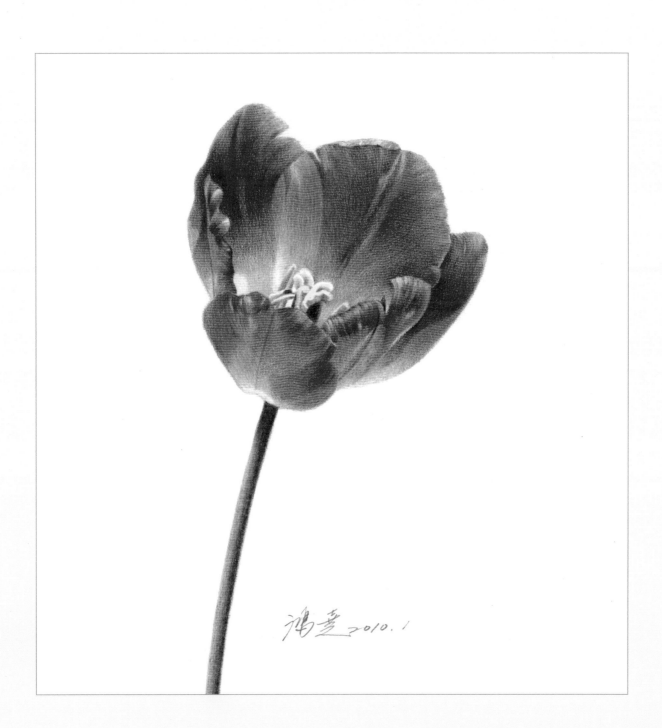

鴻臺 2010.1

④ 青花瓷

光澤的畫法

　　這是一個年代久遠的青花瓷器，表面畫有囍字和花草，極具傳統之美。我

常常將它擺放在畫桌上或窗台邊當作插花的器皿，即使隨意插上一枝小花或枯

枝都覺得賞心悅目。

＜技巧小叮嚀＞

◎ 瓷器的底色以及明暗變化應該以平塗方式輕輕的上色。

◎ 完成底色後可以使用面紙在底色上輕輕的打

　　磨，如此可以讓顏色柔化。

◎ 注意瓷器表面的反光點不可以上色（本圖青花

　　瓷表面反光點有略加修正位置）。

◎ 青花圖案的顏色必須依照實物的深淺變化加以

　　調整。

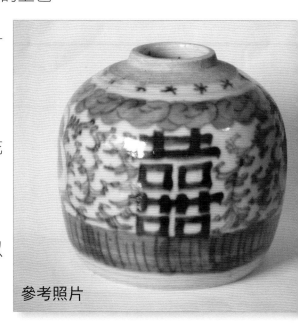

參考照片

步驟 1

取淺灰色或藍灰色色鉛筆描繪線稿，再用灰色色鉛筆仔細的畫出瓶口內外的明暗面，反光處暫時留白。

步驟 2

用深藍色色鉛筆畫青花圖案，應注意顏色深淺變化，線條的表現不可過重，隨時比對資料照片，如果顏色過重可用軟橡皮擦重壓修正。

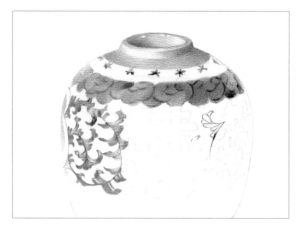

步驟 3

瓶口因為沒有上釉，所以表面較粗糙，可用土黃色色鉛筆輕輕上色，瓶口內面則用深藍色和黑色色鉛筆重疊上色。（注意：反光點請留白。）

步驟 4

完成瓶口與青花圖案。

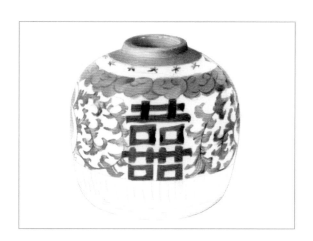

步驟 5

用淺灰藍色色鉛筆輕刷瓷瓶表面，塗色時可以重疊之前深藍色圖案。（注意：反光點留白。）

步驟 6

右側邊有長型反光，顏色略呈淺紫色。

步驟 7

瓶底與瓶口一樣沒有上釉，所以應輕塗淺灰色和淺土黃色。

步驟 8

調整瓷瓶明暗度，再以深藍色色鉛筆完成下方色塊。

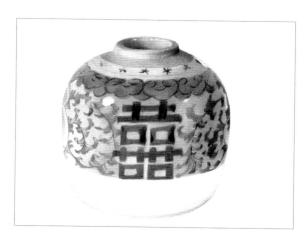

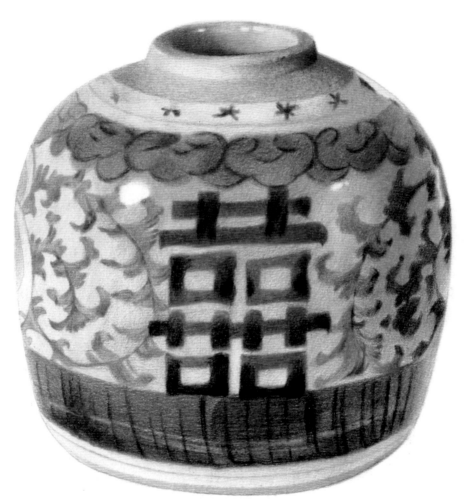

鴻壹

2010.1

⑤
櫻　花

◆ 光線的投射 ◆

在距離我家約十分鐘車程處有一條北台灣知名的賞櫻步道，每年到了初春櫻花開的季節，賞櫻人潮總是擠滿山裡頭；為了避開人群，我會一路散步走到山谷中的油菜花田，當中點綴著數棵盛開的櫻花樹，白粉蝶四處舞動，於是綠色、黃色、粉紅色以及白色充滿視覺裡的每一個角落──真是美極了！

＜技巧小叮嚀＞

◎ 在高亮度的陽光照射下，花瓣上的光線
　錯綜複雜，所以底圖線條的規劃和描繪
　應要更仔細。

◎ 花瓣上的陰影應採取平塗方式上色。

◎ 花瓣上的受光處則採取刷色方式上色。

◎ 筆尖隨時保持刨尖的狀態。

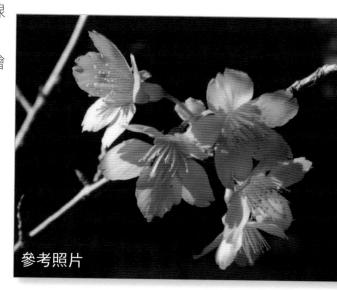

參考照片

步驟 1

選擇與花朵各部位顏色相似的色鉛筆描繪線稿。

步驟 2

先用淺灰色色鉛筆畫出花朵陰暗的部分。

步驟 3

在完成的灰色部分再重新覆蓋粉紅色以及紅色。

步驟 4

完成暗面花瓣，花蕊部分暫時留白。

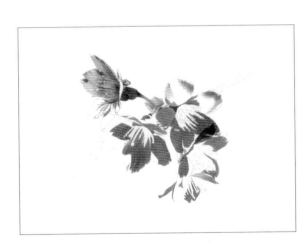

步驟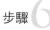

用紅色色鉛筆畫花蕊時應採用刷色方式較為自然。亮面的花瓣用粉紅色色鉛筆由花尖往內刷色，此時應注意筆觸的排列方向。

步驟 6

用咖啡色色鉛筆畫樹枝枝頭。（注意：要加強枝頭下方暗處。）

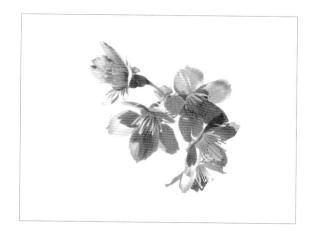

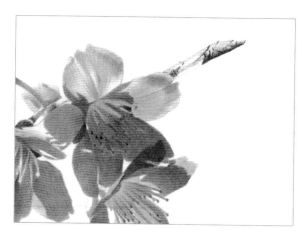

步驟 7

可用黑色色鉛筆加強樹枝表皮和暗處。

步驟 8

枝幹應先畫陰暗的部分，完成後再畫受光面的顏色。

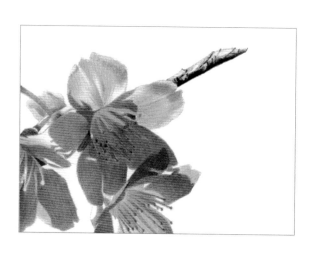

完成圖

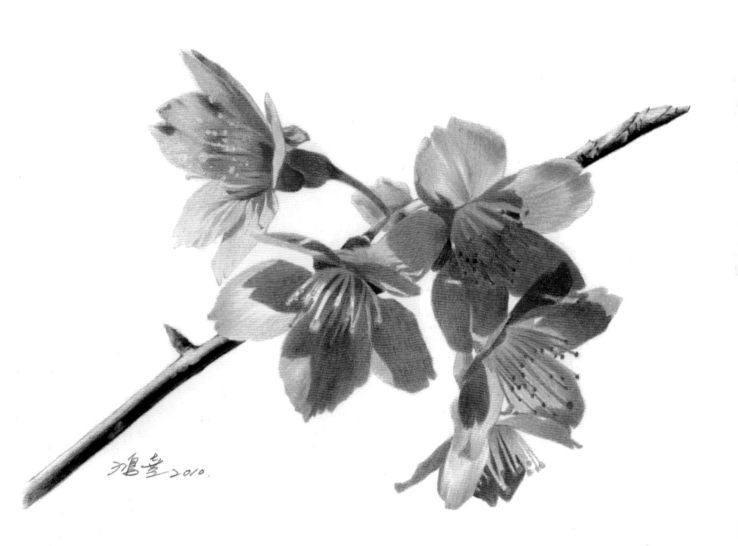

鴻壹 2010.

⑥ 喜 餅

◆ 食物的描摹 ◆

　　在一次榮幸受邀參觀台灣知名糕餅世家所創立的「郭元益糕餅博物館」

內，深深感覺到喜餅在台灣人的心中早已不只是傳統婚禮中嫁娶之禮而已，而

是一種從傳統過渡到現代，象徵著兒女成長的里程碑，亦是人與人之間分享喜

悅、聯絡感情的橋梁。

＜技巧小叮嚀＞

◎ 微焦的餅皮和油光是重點，所以底圖的

　　線稿描繪應該越仔細越好。

◎ 建議先從深色微焦的地方上色。

◎ 使用美工刀刀尖的側邊刮出反光的白

　　線，建議準備白紙隨意塗上色塊先練習

　　幾次。

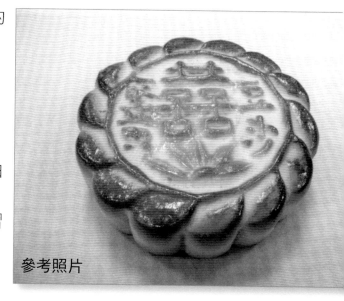

參考照片

步驟 1

描繪線稿時應精細的描繪出餅皮的反光和深淺交界處。

步驟 2

使用深咖啡色色鉛筆畫出餅皮烤焦的地方，注意握筆的位置和力量，以控制顏色的深淺。

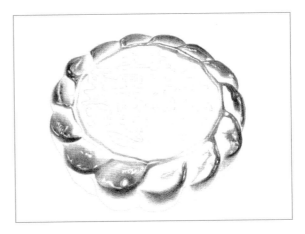

步驟 3

在深咖啡色上塗上土黃色及茶色。

步驟 4

用土黃色及茶色色鉛筆將餅皮上的字體上色。（注意：字體表面的反光不需留白，待完成後再使用美工刀刮白。）

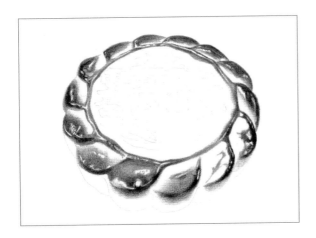

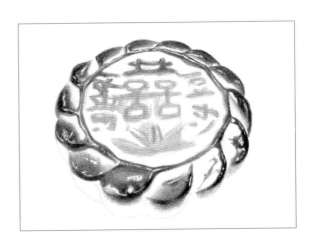

步驟 5

因餅皮上的字是立體的,所以必須畫出側邊暗面的高度,應使用灰綠色與土黃色色鉛筆上色。

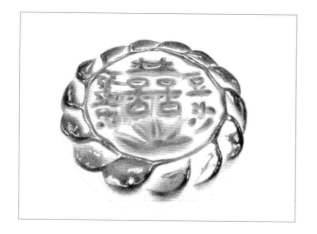

步驟 6

將餅皮外圈及側面塗上咖啡色和土黃色。

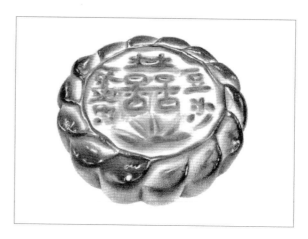

步驟 7

用淺黃色色鉛筆輕塗在較淺色的餅皮上,完成後用美工刀刀尖側邊刮出餅皮上字體的反光點。

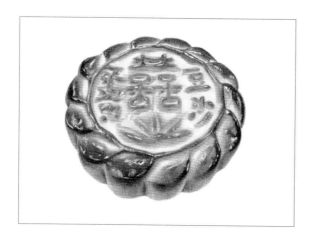

步驟 8

用灰色色鉛筆畫喜餅的影子。(注意:影子輪廓應漸層淡化。)

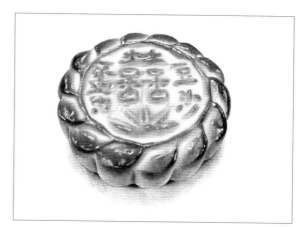

完成圖

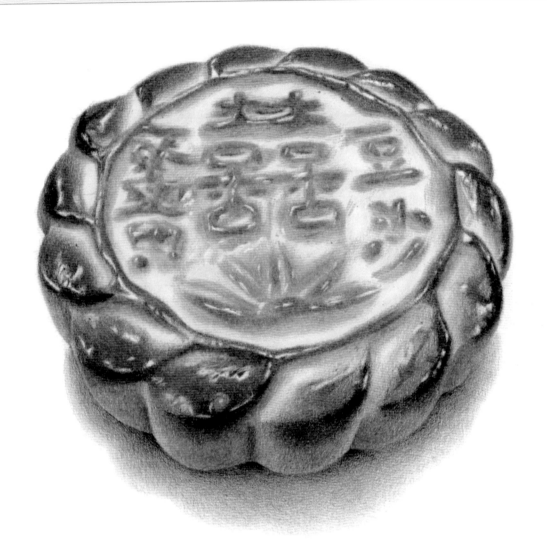

鴻莛 2010.7

⑦ 香水蓮

如何柔化色彩

　　蓮花之美清純如水，當我見到學生手機裡的照片時感覺它美得令人驚豔，

心裡第一個念頭就是真想畫下來；然而使用色鉛筆畫蓮花，猶如在看著一朵青

澀的花苞，等待它美麗的色彩慢慢的開展在眼前，心中既興奮又感動。

＜技巧小叮嚀＞

◎ 完成蓮花上色後，可以將全朵蓮花花瓣仔細的用白色色鉛筆塗上一層，如此

　　可讓花朵的顏色更為柔化。

◎ 背景的深色應該加重力量覆蓋一至

　　二次，注意筆尖不可太鈍。

◎ 因為畫面較大，手腕處應小心不可

　　沾黏顏料。

◎ 畫水珠時必須將色鉛筆刨尖。

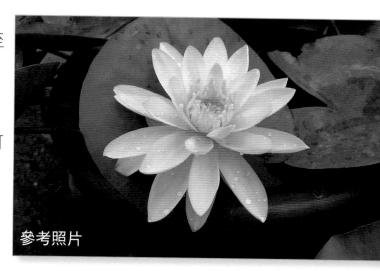

參考照片

步驟 1

描繪線稿後先畫出橘色的花蕊，注意花蕊的反光處應先留白不可上色，花蕊中心點需用紅色色鉛筆加深。

步驟 2

用淺粉紅色與淺紫色色鉛筆交互重疊上色，上色的範圍應需漸層淡化。花蕊反光處留白的部分可略上淺黃色。

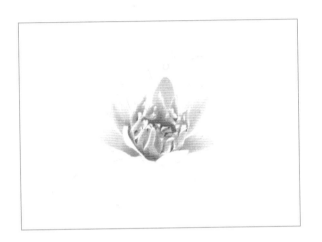

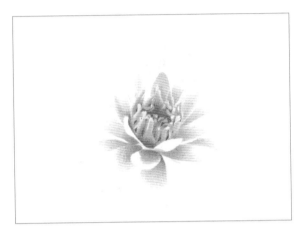

步驟 3

選取淺灰藍色色鉛筆輕刷花尖範圍（約花瓣 $\frac{1}{2}$ 處），淺灰藍色與粉紅色交界處應重疊上色。花瓣上的水珠不上色需留白，水珠上方邊緣應漸層模糊，而下方邊框外則應清楚略深。

步驟 4

將每一片花瓣分別塗上淺灰藍色，要精細的控制深淺度。

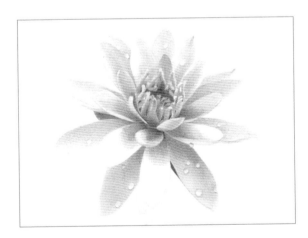

步驟

反覆整理深淺變化，加強水珠的立體感。

步驟 6

用白色色鉛筆將所有花瓣塗蓋一遍，此步驟雖然沒有太大變化，但是白色可以讓花瓣的顏色更柔化。

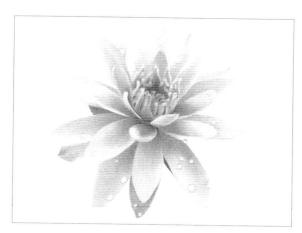

步驟 7

將背景暗的部分塗上黑色。

步驟 8

暗黑色的邊緣應漸層淡化。

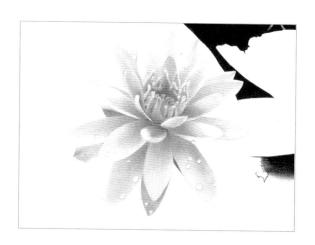

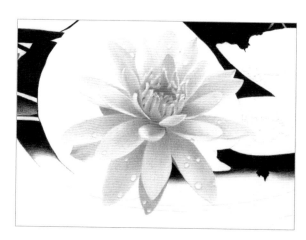

步驟 9

完成暗色範圍。

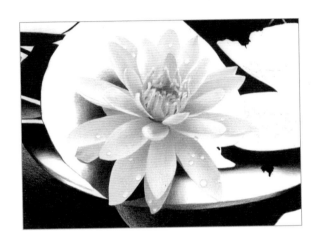

步驟 10

將花盆全部塗上深紅色（注意：包括暗黑色的部分也須覆蓋深紅色），花盆裡面塗上深藍色。

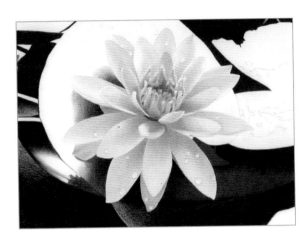

步驟 11

選取藍綠色色鉛筆畫蓮葉。

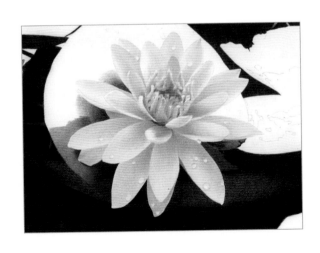

步驟 12

加強蓮葉的深淺度。

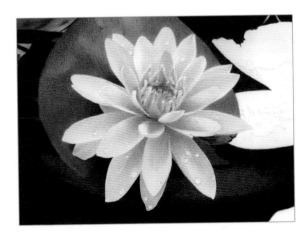

步驟 **13**

用黑色色鉛筆畫第二片蓮葉深色的部分。

步驟 **14**

用綠色與藍綠色色鉛筆交互重疊上色。

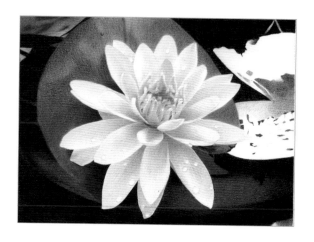

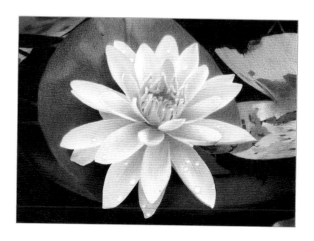

步驟 **15**

加強整理葉面的深淺度。將花盆顏色加暗後再用
橡皮擦擦出花盆邊緣的反光。

步驟 **16**

將花盆內深藍色部分再次加深。

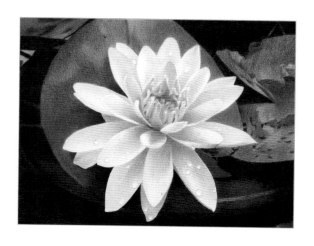

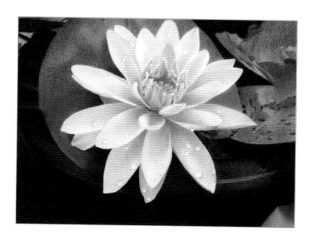

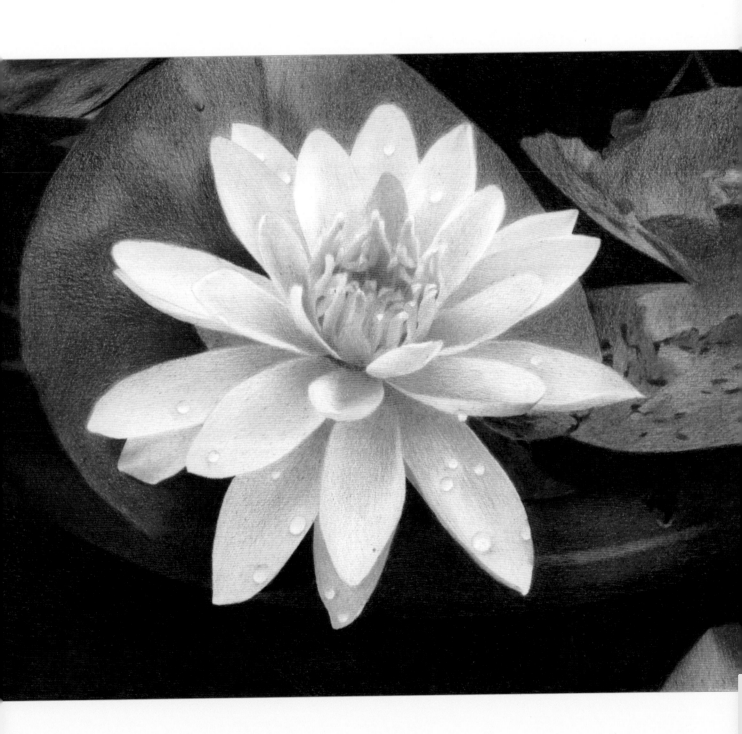

⑧ 女 孩

◆ 寫實的人像畫 ◆

　　繪畫技法中無論使用任何材料，人像畫是較難表現的題材，要畫好寫實的人像除了要正確的應用色彩，更需具備完整的素描訓練；尤其初學者應該要時常練習石膏人像素描，培養精準的觀察力，如此才能具備表現寫實技巧的能力。

＜技巧小叮嚀＞

◎ 皮膚的顏色變化非常細微，因此在上色前應該先在其他白紙上試畫。

◎ 頭髮上色前應先仔細觀察髮絲的生長方向。

◎ 臉部上色時，握筆的位置應該調整在色鉛筆

　 的中段或尾端（參考P.16技巧與練習），以

　 避免過於用力塗色。

◎ 不可隨意用橡皮擦在臉部擦塗。

◎ 如果顏色過重或太深可用軟橡皮擦輕壓調整。

參考照片

步驟 1

用膚色色鉛筆將人像輪廓線精準的描繪在畫紙上。

步驟 2

眼睛是人像中非常重要的部位，所以可選擇先完成眼部（注意：眼白必須畫上灰色層次，讓眼球呈現立體感），耳朵和眉毛也可略上底色。

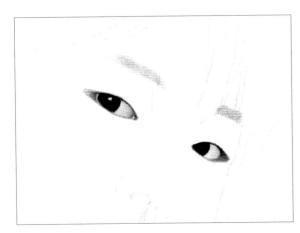

步驟 3

使用粉紅色色鉛筆輕刷唇部，上嘴唇因光線較暗可加強顏色深度，反光的部位應小心保留，完成後可將鼻孔、人中及耳朵上色。

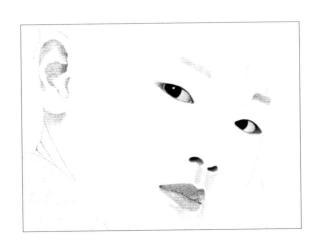

步驟 4

刷出頭髮反光的部位（注意：頭髮生長方向），此處將淺灰色與藍灰色色鉛筆交互使用。

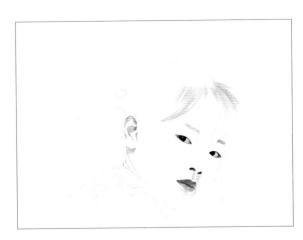

步驟 5

用黑色色鉛筆將頭髮深色的部分刷出。（注意：色鉛筆刷出的力量不同，深淺也會不一樣。）

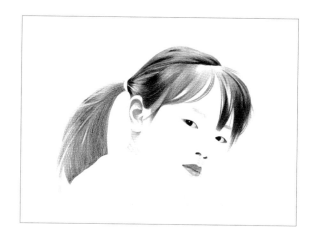

步驟 6

再次加深頭髮顏色。

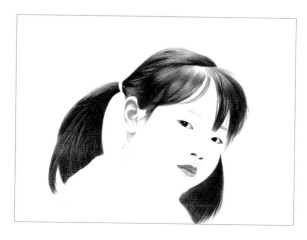

步驟 7

選擇淺膚色色鉛筆輕刷臉部，力量保持均勻，筆觸要細密。

步驟 8

選擇比步驟7略深的膚色色鉛筆加強臉部暗面，在此要注意顏色深淺的分布，以及漸層技巧要平順自然。

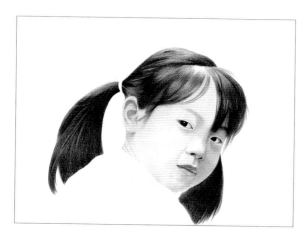

步驟 9

如果顏色畫得太深或不平順，可用軟橡皮擦調整顏色或反光部位。臉部完成後可將衣服深紅色的線條畫上。

步驟 10

用橘紅色色鉛筆刷出衣服底色。（注意：衣服反光處應放輕力量。）

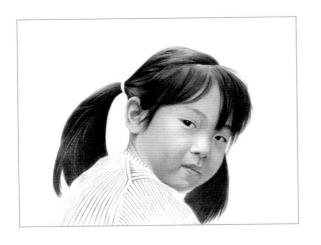

步驟 11

用深紅色色鉛筆加強深色線條。

步驟 12

用綠色色鉛筆描繪背景植物線條，並細塗較暗的部分，留下淺色葉面不上色。

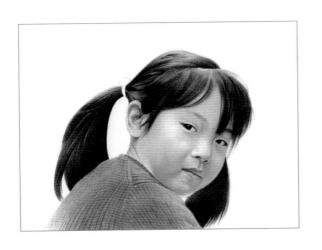

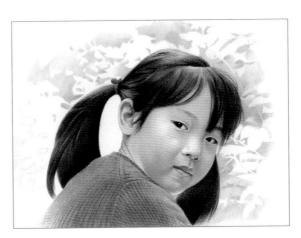

步驟 13

將綠色葉片塗成色塊,接著畫馬尾上的髮圈。

步驟 14

加強枝與葉的顏色,可用細型橡皮擦擦出白色枝條。背景完成後用黑色色鉛筆勾畫出髮絲。

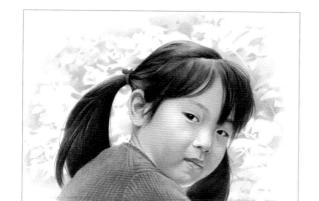

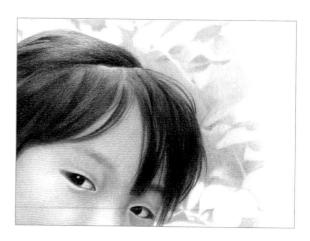

步驟 15

將黑色色鉛筆削尖加強髮絲。

步驟 16

加強耳上和辮子的髮絲。

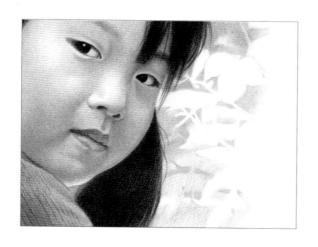

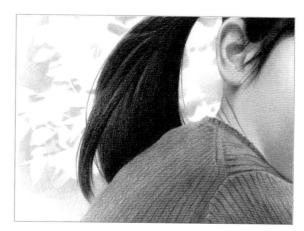

完成圖 ⍋

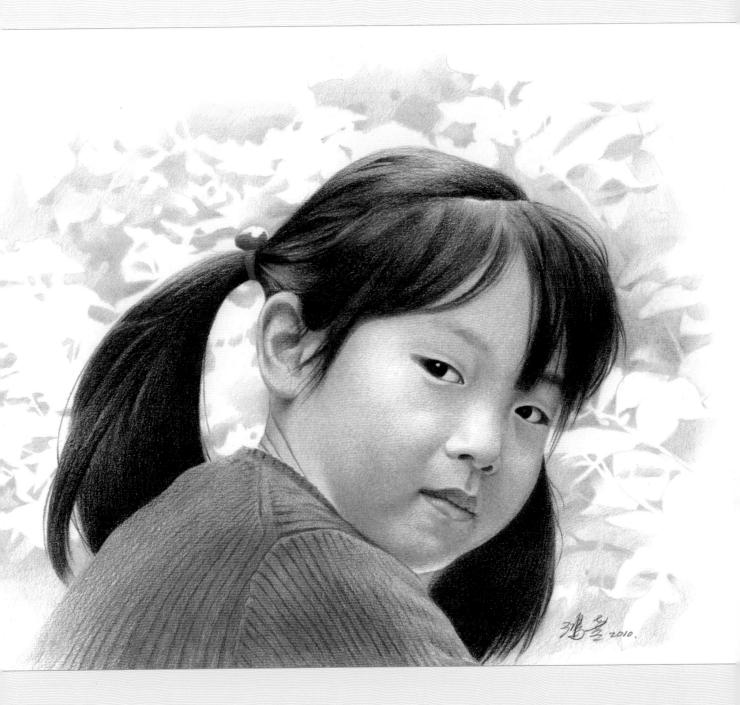

⑨ 布 偶

◆ 布面肌理的表現 ◆

　　這隻可愛的小熊布偶是我的學生用手工縫製的作品，我想應該很少有人會

將粉紅色的碎花布和小熊連結在一起吧！當我第一眼見到它時感覺有一點花、

有一點憨、還有一點點小女生的可愛。這隻粉紅色小熊雖然不是世界知名的小

熊家族製造的，但造型簡單可愛饒富拙趣又不做作，這也是我想將它畫下來的

原因。

＜技巧小叮嚀＞

◎ 花布上粉紅色的深淺變化應謹慎選擇，

　　必要時應先另備白紙試色。

◎ 布面接縫上的皺摺是本圖的重點，也是

　　表現布面肌理的基本要素。

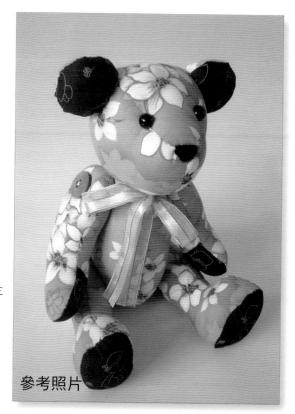

參考照片

步驟 1

用粉紅色色鉛筆描繪線稿底圖（暗紅色內的黃線在本次示範時不畫），並用黑色色鉛筆畫出耳朵的摺痕。

步驟 2

將耳朵用紅色色鉛筆平塗。

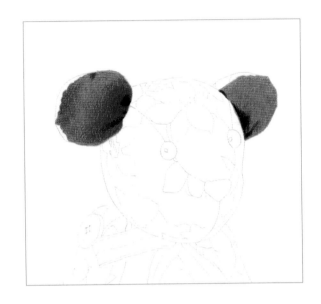

步驟 3

用深紅色或深褐色色鉛筆加強陰暗面，塗色時必須細緻緊密。

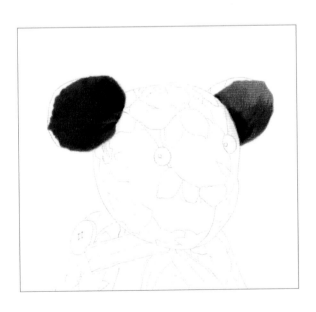

步驟 4

與步驟2相同，將手掌與腳底用紅色色鉛筆平塗。

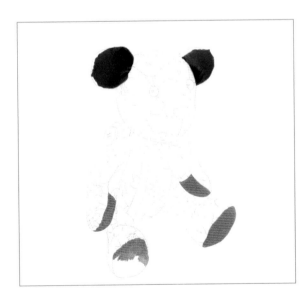

步驟 5

摺痕處與陰暗面可用深紅色與灰黑色色鉛筆重疊上色。

步驟 6

完成耳朵、手掌、腳底。

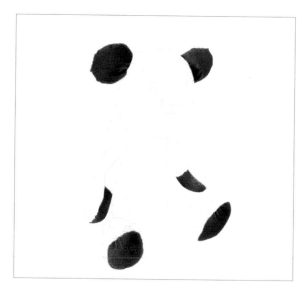

步驟 7

用淺粉紅色色鉛筆輕輕的塗出小熊布偶的底色色塊。（注意：握筆的位置應在色鉛筆的尾端處。）

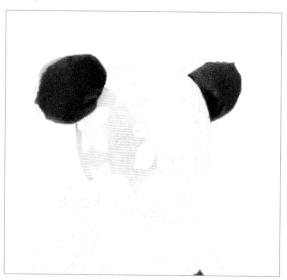

步驟 8

再使用比步驟7略深的粉紅色色鉛筆加強色塊較暗的部分。（注意：應盡量放輕力量。）

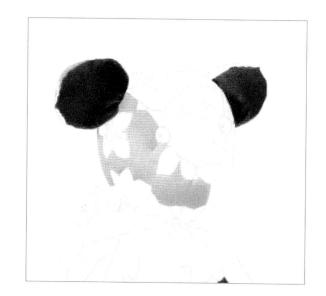

將眼睛、鼻子塗上黑色。右側色塊除了使用淺粉紅色以及略深的粉紅色之外,較暗處應再加入淺棕色或藕色色系。

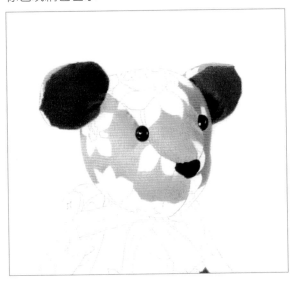

步驟10

將手臂的粉紅色底色完成。(注意:明暗要仔細處理。)

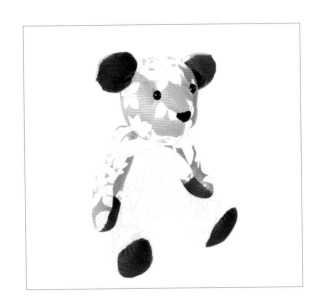

步驟11

完成面積較大的粉紅色色塊。

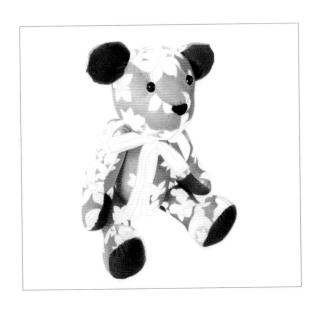

步驟12

用淺粉紅色色鉛筆再重疊白色色鉛筆,輕塗面積較小的粉紅色色塊。完成布偶全部的粉紅色色塊。

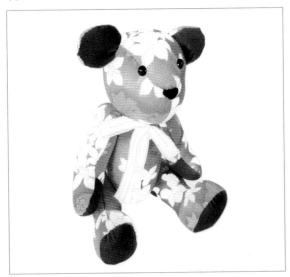

步驟 13

白色布花用橄欖綠色色鉛筆畫邊線,再使用紅色、綠色和橙黃色色鉛筆畫花心,另有些較暗的花瓣則使用淺灰色和白色色鉛筆重疊輕塗。

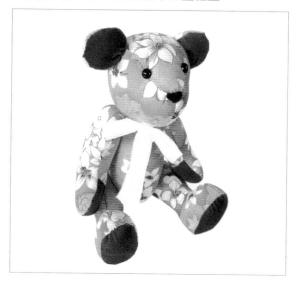

步驟 14

用深咖啡色色鉛筆點出鈕扣正面四個孔(中間留白不要上色)以及側面,再使用土黃色色鉛筆塗正面。

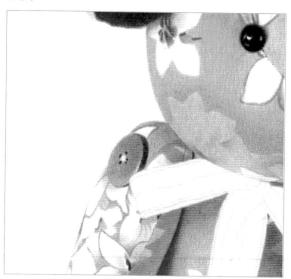

步驟 15

將蝴蝶結中的金線用土黃色和橄欖色色鉛筆畫出。

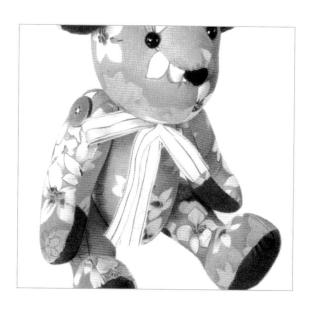

步驟 16

再使用淺灰色、淺粉紅色和淺藍色色鉛筆畫出蝴蝶結的光影。

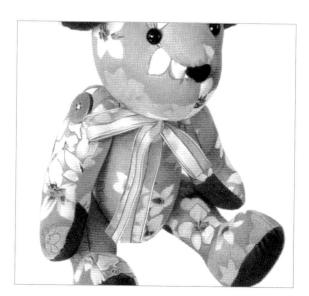

完成圖 ∞

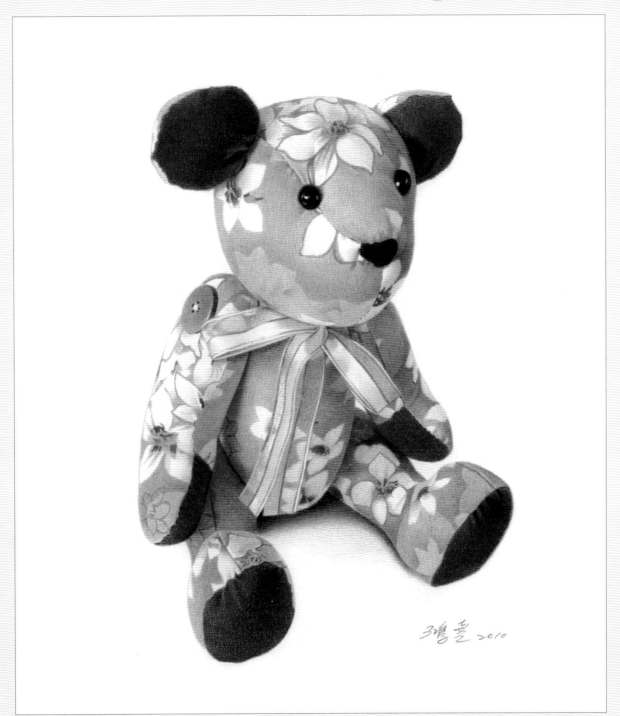

⑩ 甜 桃

◆ 光影的變化 ◆

剛從市場買回來的甜桃，鮮豔欲滴的模樣實在令人捨不得馬上品嘗；我隨

手用數位相機記錄下這成熟豔紅、飽含蜜汁的果實，待有空之日再用畫筆重新

描繪，忠實的表現甜桃的嬌柔與甜蜜。回想在那盛產的季節裡大口大口的品嘗

這美味動人的水果，也是人生中簡單的幸福享受啊！

＜技巧小叮嚀＞

◎ 此圖因色彩需多層次疊
色，所以在塗繪的過程
應有耐心，千萬不可快
速躁進。

◎ 平塗或漸層時要注意避
免出現線條痕跡。

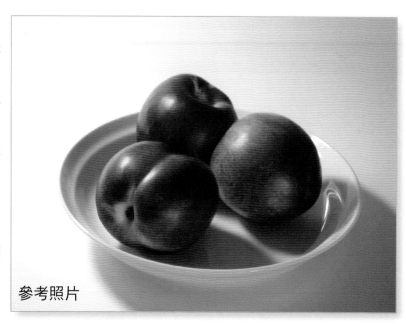

參考照片

步驟 1

用橘色和灰色色鉛筆描繪線稿底圖。

步驟 2

將白色瓷盤的陰暗處用灰色色鉛筆塗上第一次顏色。

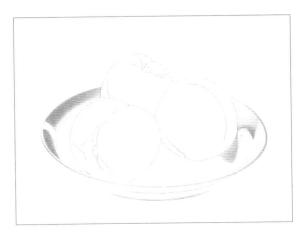

步驟 3

甜桃的陰影除了塗上第一次的灰色之外,應再使用更暗的深灰色加強暗處。

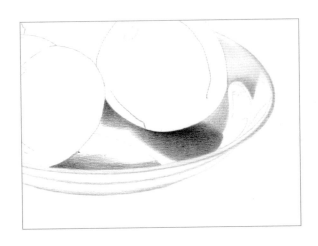

步驟 4

瓷盤上灰色的部分必須再疊上一層橘紅色(注意:力量不可太重),完成後再加塗少許的膚色或米色。

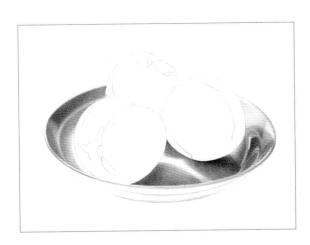

步驟 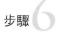5

完成瓷盤內側的光影變化。

步驟 6

用淺藍紫色和淺灰色色鉛筆輕塗瓷盤外側下方，
完成後再加塗一層白色以柔化表面。

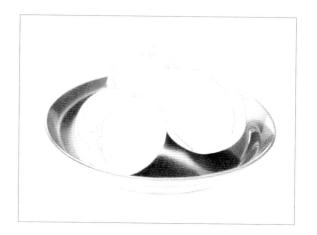

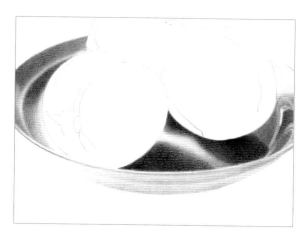

步驟 7

將上方第一顆甜桃的反光點周圍塗上淺粉紅色和
淺橙色。

步驟 8

甜桃表皮紅色的範圍用正紅色色鉛筆緩慢的平塗
一遍。

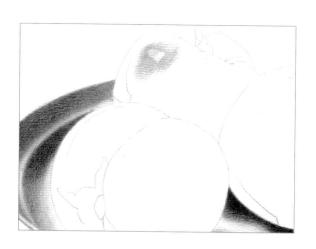

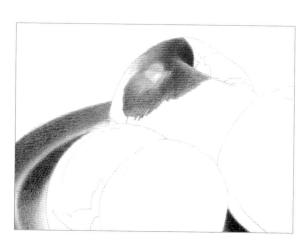

再使用深紅色和深咖啡色來加強較暗的部位，左側反光處選擇膚色、淺紫色和少許紅色重疊輕塗。

其餘兩顆甜桃除了使用前面的方法之外，也可以嘗試從較暗的部位先畫（選擇用深咖啡色和深紅色重疊）。

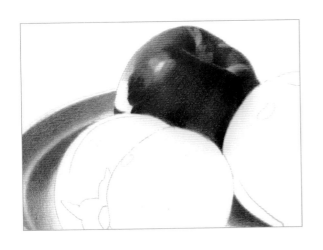

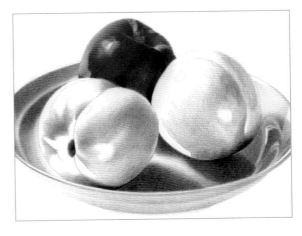

塗上深咖啡色後再重疊深紅色。（注意：力量放輕需畫出漸層感。）

再用紅色以及橙紅色平塗較大的面積。（注意：力量加重些。）

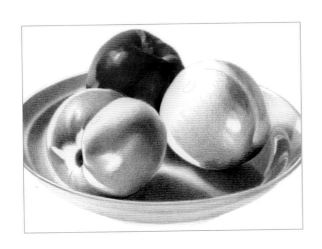

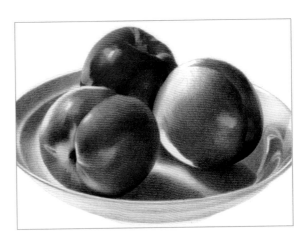

步驟 13

使用橙黃色色鉛筆畫右側甜桃上方較亮的部位（注意：反光點需留白），下方的反光處則使用膚色即可。

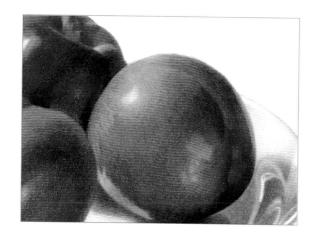

步驟 14

使用膚色色鉛筆畫左側甜桃上方邊緣的反光部位。

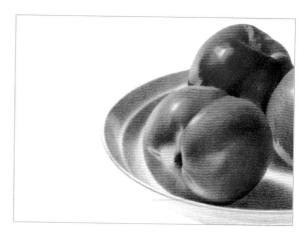

步驟 15

桌面的影子應使用灰色色鉛筆平塗一遍，影子的下方以漸層的方式淡化。

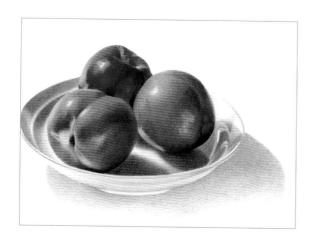

步驟 16

灰色完成後可用淺紫色輕塗一遍，最後再塗上一遍淺灰色讓顏色柔化。

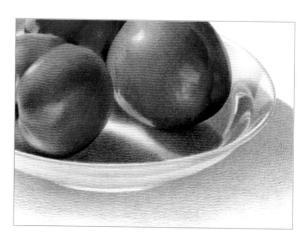

完成圖 ♋

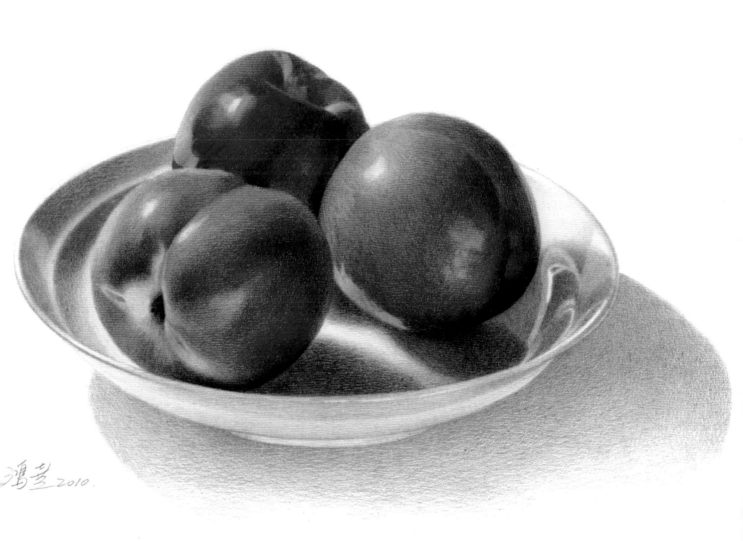

鴻藝 2010.

⑪ 俄羅斯藍貓

◆ 動物皮毛的紋理 ◆

Fi-Fi是我姪子家裡非常得寵的一隻小貓，依照血統的正式學名叫做「俄羅斯藍貓」。我常常看著牠獨自在屋子裡的每個角落四處走動，好奇的東看看、西找找，在牠灰色的毛裡微微的透著藍光，感覺有點孤單；而能引起牠注意的竟只是一條掉落的細紅繩或是一顆乒乓球，像小孩似的自己玩得不亦樂乎。我發現牠有一雙美麗的眼睛，每次牠用那雙好奇又帶點無辜的眼神看著我時，讓我無法抗拒的想把牠畫下來。

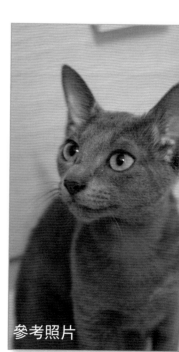

參考照片

＜技巧小叮嚀＞

◎ 俄羅斯藍貓身上的灰色短毛是本圖的主要特色，所以應多加練習平塗與刷色的技巧。

◎ 黑色和灰色是主色，必須經常交互使用，才能塗繪出自然的色感。

◎ 毛髮生長方向要仔細觀察，不可隨意改變。

步驟 1

線稿完成後，用沒有墨水的原子筆預先刮凹右邊白色鬍子（參考：技巧與練習P.24例一），再取黑色色鉛筆將眼球和眼眶塗黑。

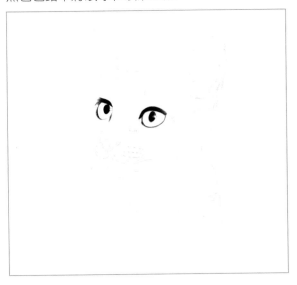

步驟 2

使用藍綠色和淺粉綠色畫出眼球（注意：反光點留白）。

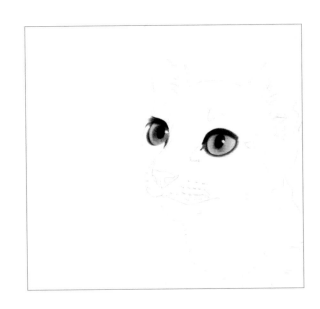

步驟 3

畫深色的鼻子時，必須先將鼻孔用黑色色鉛筆塗黑，再輕塗鼻頭的部位（注意：反光點留白）。

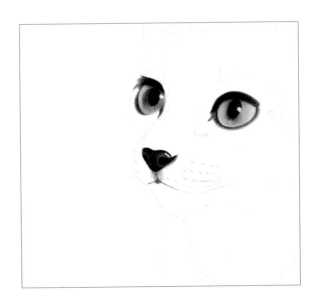

步驟 4

同樣使用黑色色鉛筆，將毛色較深的部分精細的刷色或平塗。

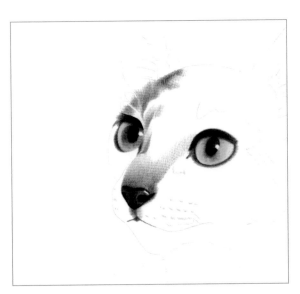

步驟 5

塗色時無論使用平塗或刷色,皆必須依照毛髮的
生長方向塗繪,不可任意改變。

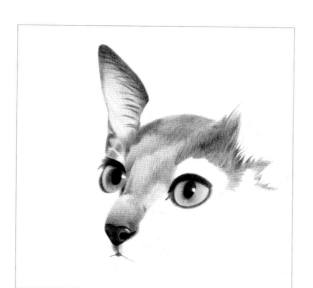

步驟 6

輕塗嘴巴與臉部,做出深淺變化。

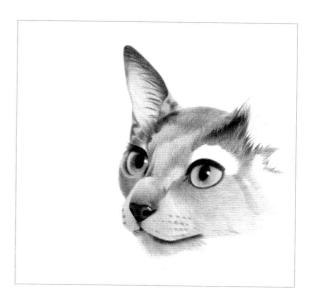

步驟 7

將右側臉和眉毛部位上色(注意:毛髮生長方
向),可再次加強臉部的深淺變化。

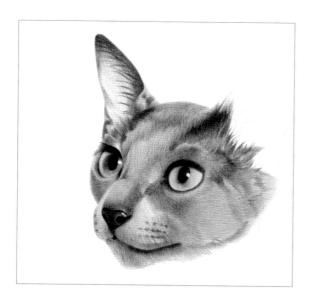

步驟 8

右耳上半部以平塗漸層的方式塗繪。

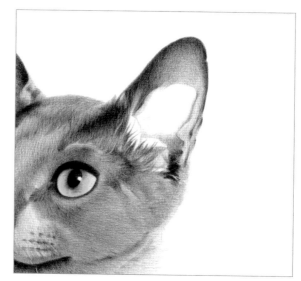

步驟9

脖子部位應採用刷色的技法上色,而且建議從較深的毛色先畫(注意:毛髮生長的方向)。

步驟10

完成脖子與胸口的深色部位。

步驟11

將尚未完成的部分用灰色色鉛筆塗刷。

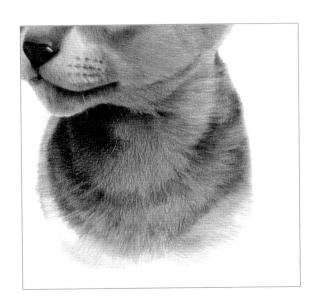

步驟12

用黑色色鉛筆平塗身體。

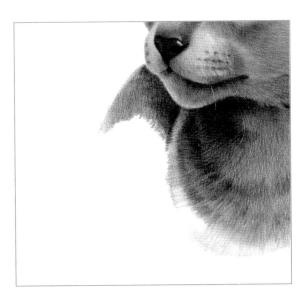

步驟 13

完成身體部分。

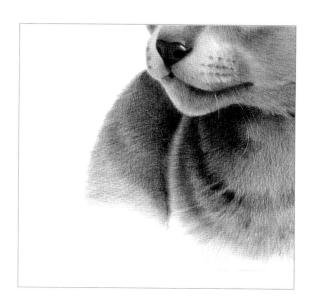

步驟 14

使用膚色或淺茶色色鉛筆平塗耳朵，完成後再使用淺紫色重疊平塗一次。

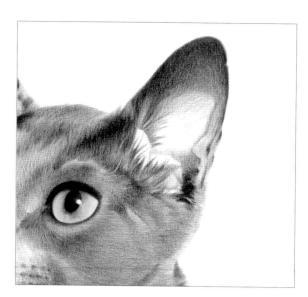

步驟 15

用黑色再次加強整理耳朵下方較深的毛色，並且畫出左側鬍鬚。

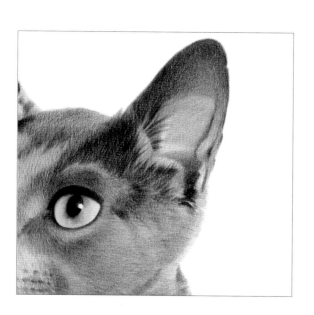

步驟 16

使用暗藍色色鉛筆將所有毛色重疊平塗一次。
（注意：力量必須放輕，藍色不可過重）

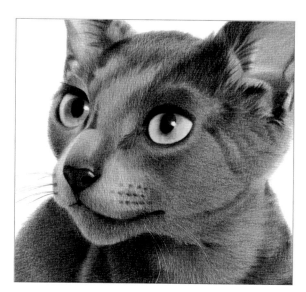

完成圖 03

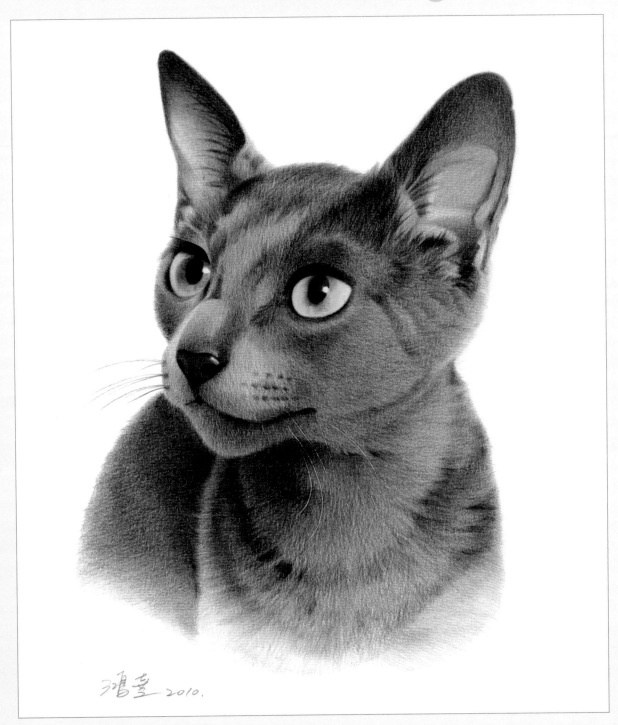

鴻臺 2010.

泰迪熊

◆ 長毛玩偶的質感 ◆

　　這隻穿著紅色絲絨背心、充滿喜慶感的泰迪熊，是在1996年百貨公司為了慶祝聖誕節而推出的一款長毛型泰迪熊。還記得當時多數人的目光都落在百貨公司門外那閃耀又巨大的聖誕樹上，但此時我不經意的看到在大廳裡坐著一群穿著紅背心的小熊，覺得可愛極了，禁不起節慶氣氛的催化，誘使我買了小熊、也買了歡樂回家。

＜技巧小叮嚀＞

◎ 錯綜複雜的長毛是此圖的重點，因此唯有耐心的觀
　 察，才能成功的描繪出繁複的毛髮紋理。

◎ 每完成一個部分，應起身站立讓眼睛與圖面距離拉
　 遠，觀察照片資料與圖面的色彩光影是否正確。

◎ 毛色應盡量避免越畫越黑。

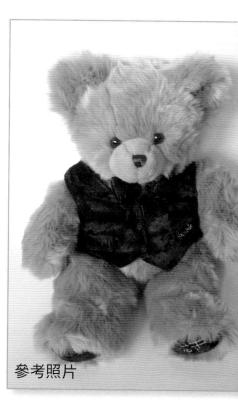

參考照片

步驟 1

草圖描繪在畫紙後，先用黑色和茶色畫眼睛（注意：反光點要留白）。

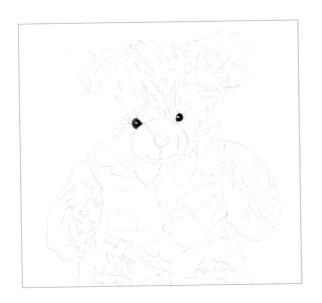

步驟 2

使用深紅色畫鼻子深色部位，反光部位使用一般紅色即可。

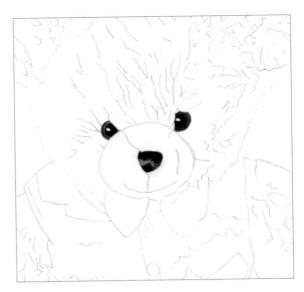

步驟 3

因蝴蝶結是較暗的紅紫色，所以可將較暗的部分先塗上一層黑色。

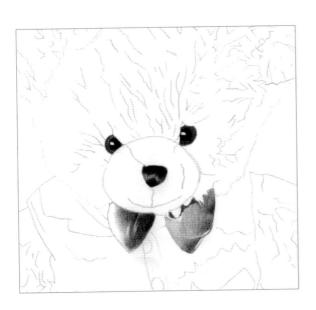

步驟 4

再用紅紫色重疊在黑色上。

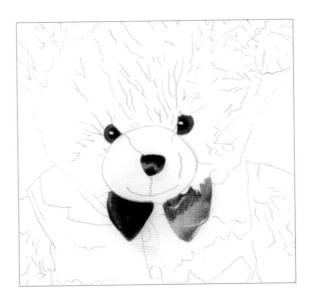

步驟

與步驟3、4相同，將紅色的絲絨背心較深的部分
用黑色先塗一遍。

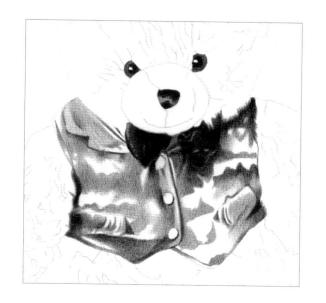

步驟 6

將步驟5灰黑的部分再疊上深紅色。

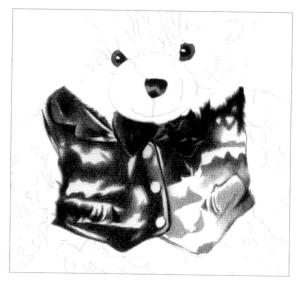

步驟 7

背心反光的部分可用桃紅色和正紅色輕塗，而且
應與深紅色的邊緣重疊。

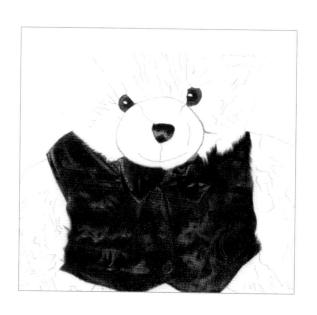

步驟 8

使用膚色、土黃色將鼻子及嘴巴右側較暗的部分
平塗。

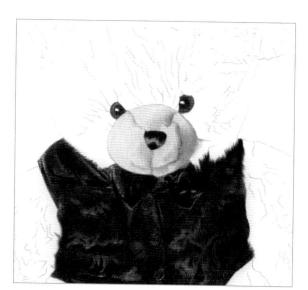

步驟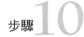

選擇咖啡色色鉛筆將鬈曲的長毛細畫一遍。

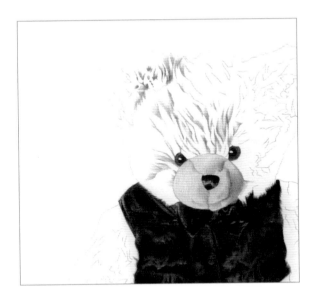

步驟 10

將頭部、手部和腿部所有毛色較深的部分逐一細畫整理。

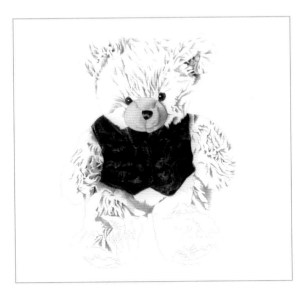

步驟 11

耳朵和頭部的毛髮選用土黃色和深橘色,順著毛的生長方向刷色。

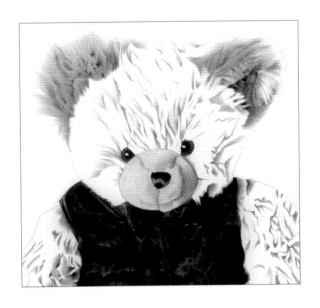

步驟 12

較亮的毛色可用淺膚色色鉛筆刷色。

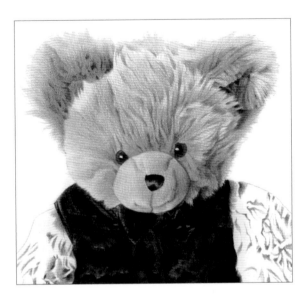

步驟 13

與步驟11相同，將手部和腿部先用土黃色順著毛的方向刷色。

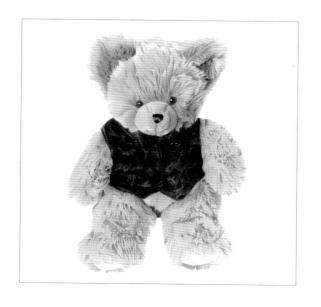

步驟 14

再使用土黃色、深橘色、茶色加強手部較深的毛色。

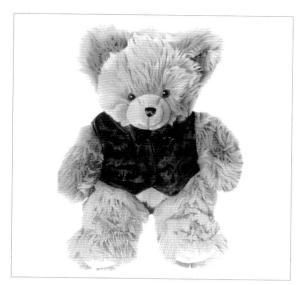

步驟 15

與步驟14相同，完成腹部與腿部。

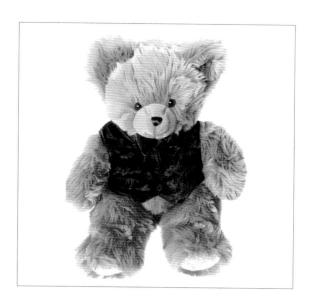

步驟 16

用深紅色畫腳底，完成後利用美工刀刮出背心口袋上和腳底的文字細線，再使用黃色色鉛筆細描文字部分。

完成圖 &

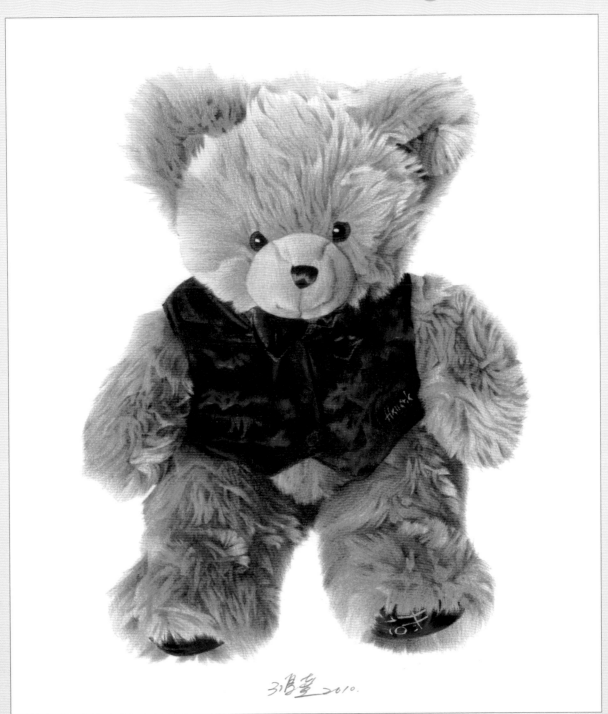

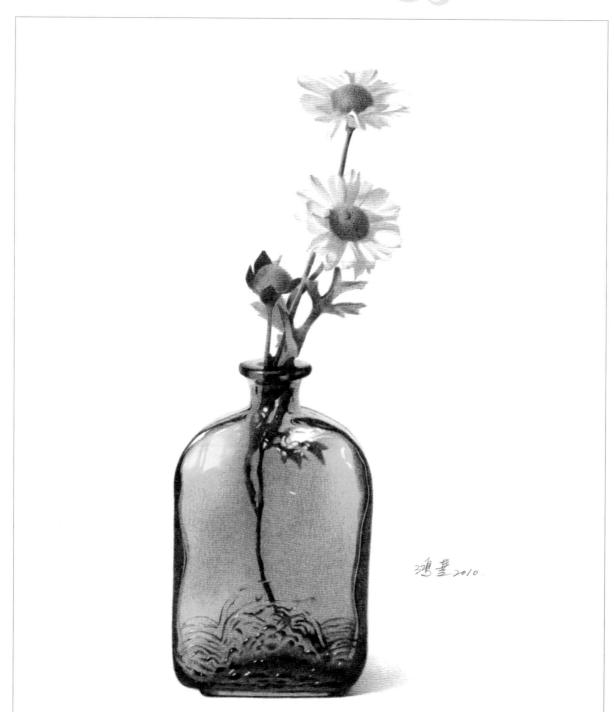

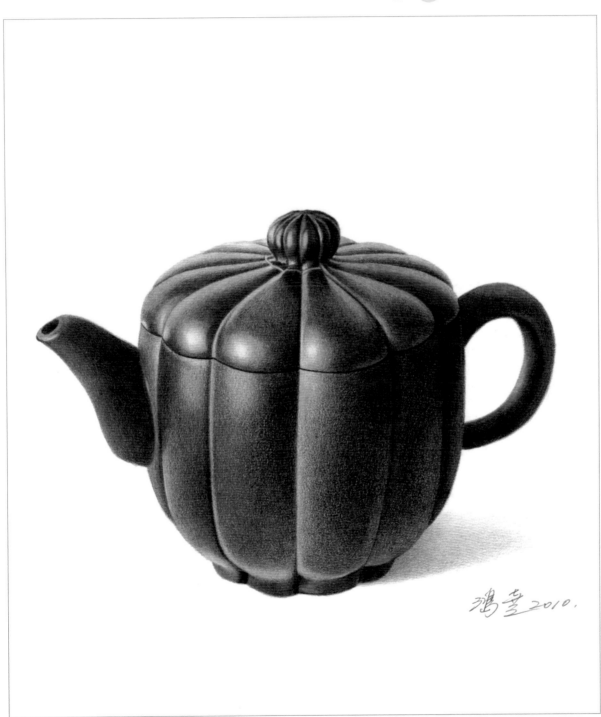

鴻豆2010.

作品賞析

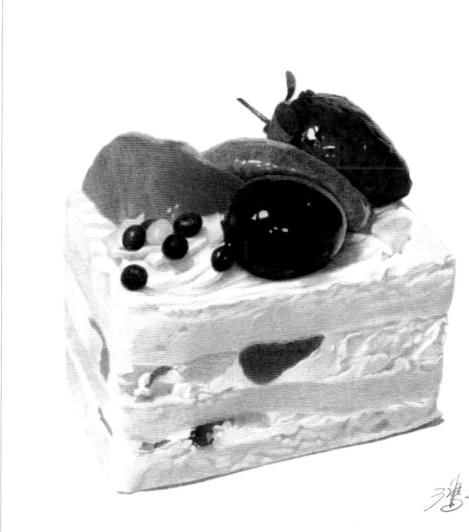

璠蓥2010

蝴蝶蘭

果實

鬱金香

青花瓷

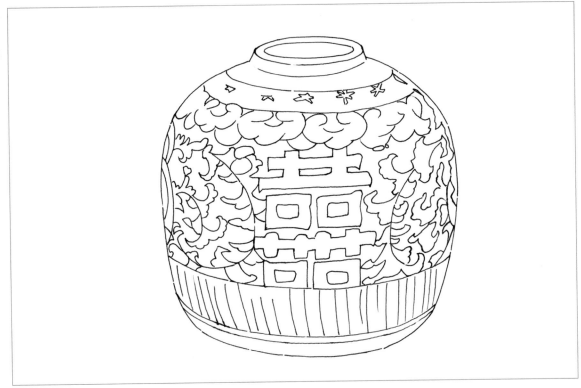

櫻花

喜餅

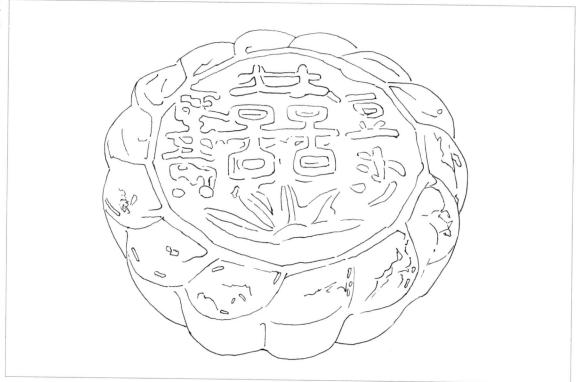

香水蓮

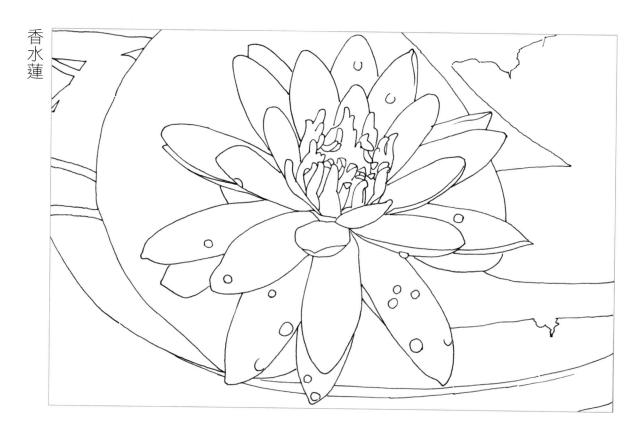

布
偶

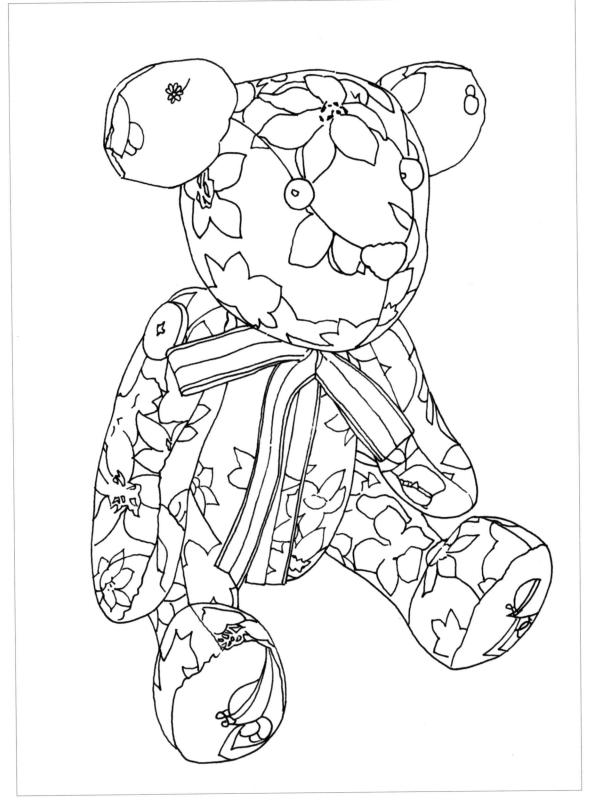

甜
桃

泰迪熊

綠琉璃

紫砂壺

蛋糕

資料提供

感謝以下諸位好友與同學

提供資料，讓本書得以完成：

・陳明秀小姐

・林建宏先生

・羅志宇先生

・歐璟宜小姐

・長春美術社
 台北市士林區福林路250號
 TEL：（02）28811364

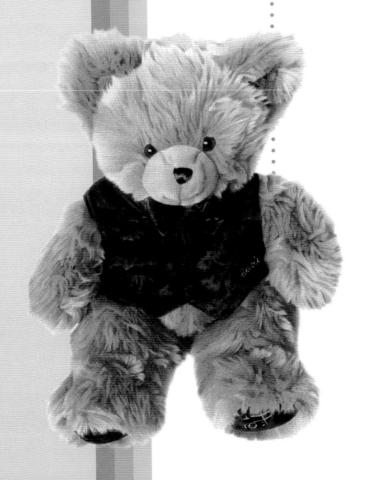

輕輕鬆鬆學會彩色鉛筆畫

2011年1月初版
2017年4月二版
有著作權‧翻印必究
Printed in Taiwan.

定價：新臺幣350元

著　　　者	林　鴻　堯	
總　編　輯	胡　金　倫	
總　經　理	羅　國　俊	
發　行　人	林　載　爵	

出　版　者　聯 經 出 版 事 業 股 份 有 限 公 司
地　　　址　台 北 市 基 隆 路 一 段 1 8 0 號 4 樓
編 輯 部 地 址　台 北 市 基 隆 路 一 段 1 8 0 號 4 樓
叢 書 主 編 電 話　(0 2) 8 7 8 7 6 2 4 2 轉 2 1 3
台北聯經書房　台 北 市 新 生 南 路 三 段 9 4 號
電　　　話　(0 2) 2 3 6 2 0 3 0 8
台 中 分 公 司　台 中 市 北 區 崇 德 路 一 段 1 9 8 號
暨 門 市 電 話　(0 4) 2 2 3 1 2 0 2 3
郵 政 劃 撥 帳 戶 第 0 1 0 0 5 5 9 - 3 號
郵 撥 電 話　(0 2) 2 3 6 2 0 3 0 8
印　刷　者　文 聯 彩 色 製 版 印 刷 有 限 公 司
總　經　銷　聯 合 發 行 股 份 有 限 公 司
發　行　所　新 北 市 新 店 區 寶 橋 路 235 巷 6 弄 6 號 2F
電　　　話　(0 2) 2 9 1 7 8 0 2 2

叢 書 主 編　黃　惠　鈴
編　　　輯　王　盈　婷
校　　　對　趙　蓓　芬
整 體 設 計　陳　淑　儀

行政院新聞局出版事業登記證局版臺業字第0130號

本書如有缺頁，破損，倒裝請寄回台北聯經書房更換。　　ISBN　978-957-08-4929-5 (平裝)
聯經網址 http://www.linkingbooks.com.tw
電子信箱 e-mail:linking@udngroup.com

國家圖書館出版品預行編目資料

輕輕鬆鬆學會彩色鉛筆畫／林鴻堯著 .
　二版 . 臺北市 . 聯經 . 2017.04
　104面；14.8×21公分 .
　ISBN　978-957-08-4929-5（平裝）
　[2017年4月二版]

　1.鉛筆畫　2.繪畫技法

948.2　　　　　　　　　　　106004479